中华好春联

王羲之行书集字春联

姚泉名 编

长江出版传媒

湖北美术出版社

有奖问卷

出版说明

在我国传统习俗中，新春佳节张贴春联，是家家户户必不可少的重要活动。早在汉魏时期，古人就有在门上挂桃板以驱疫避邪的习俗，之后逐渐演变为过年时张贴大红春联。春联，是楹联的一种，文字须符合楹联的要求，上下联形式相对，内容相联。由于春联应用于欢度佳节之际，不仅在内容上要突出辞旧迎新、祈福求安之意，联语的书写也非常重要。饱含祝福与吉祥的联语，经由典雅大气的书法写出，更能增添节日的喜庆气氛和积极向上的精神格调。

时至今日，在一年一度的春节，仍有千家万户需要春联来寄托对美好生活的向往，对国富民强的期盼，对平安健康的祝愿；春联也仍然需要由美不胜收的中国书法来传情达意，挥写新声。

墨点字帖编写的『中华好春联』系列，分为《曹全碑隶书集字春联》《颜真卿楷书集字春联》《王羲之行书集字春联》《新编实用行书春联》四册，每册均收春联八十八副，分为『普天同庆篇』『国泰民安篇』『恭喜发财篇』『福寿康宁篇』『丰年有余篇』『高情雅趣篇』六类，特邀楹联专家姚泉名老师按各体分别编写。《新编实用行书春联》为书法家潘永耀老师手书，另三册以经典入门碑帖选字为依据，选字、集字务求美观、和谐。

本系列为书法爱好者提供了不同书体的春联范本，读者直接临摹即可张贴。各类语新意美的实用春联文字，可供书写者选择创作。初学者也可将本书作为书法作品来欣赏临摹。希望本书能在读者朋友迎春挥毫之际添雅兴，助神思，使读者朋友在体验、发扬优秀传统文化的同时，让春联继续传承古今不变的美好祈愿。

目 录

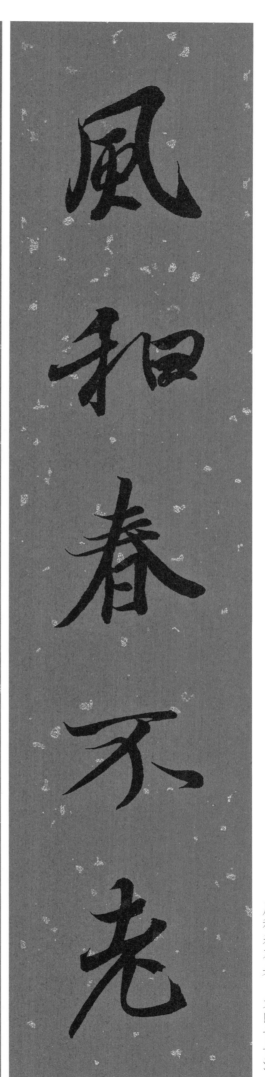
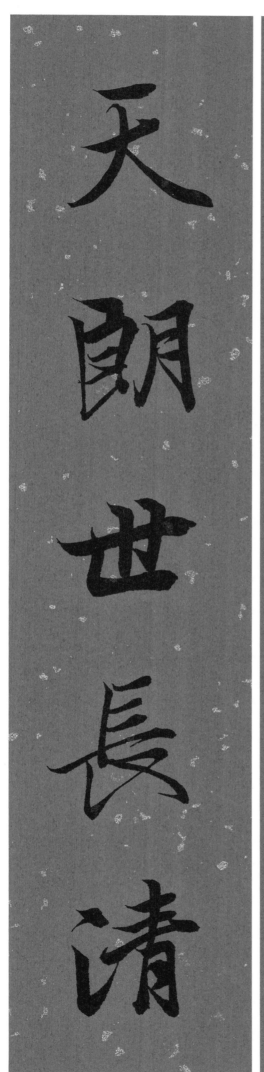

风和春不老　天朗世长清

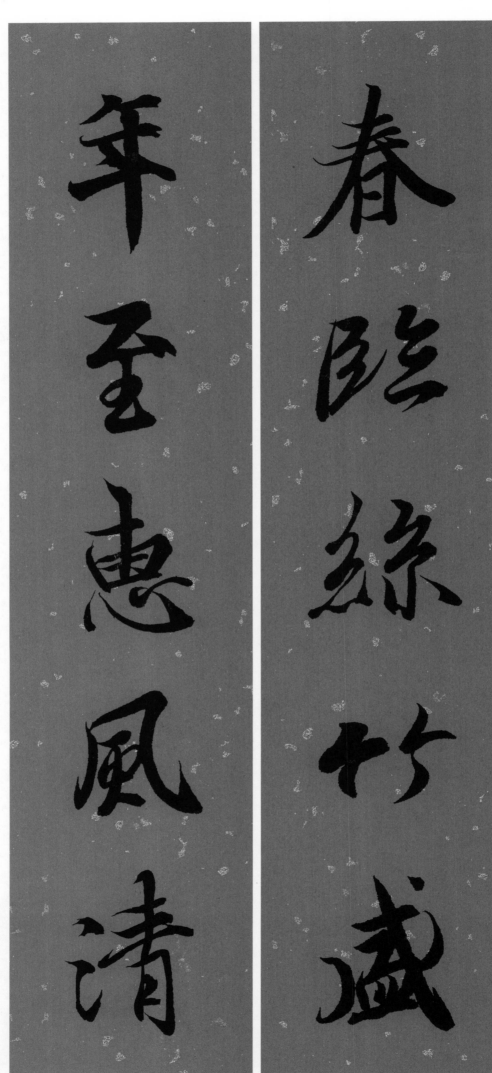

春临丝竹盛　年至惠风清

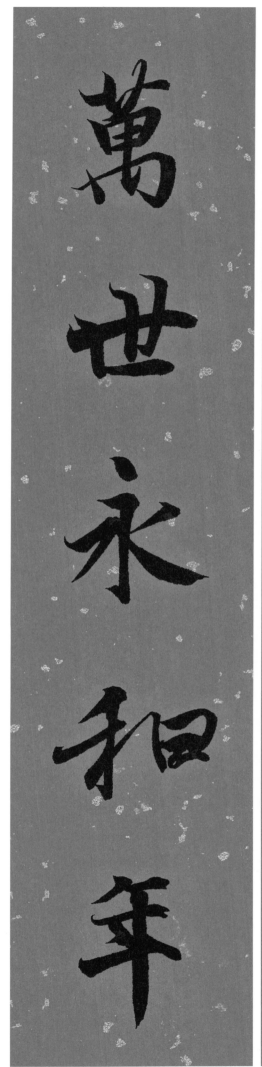

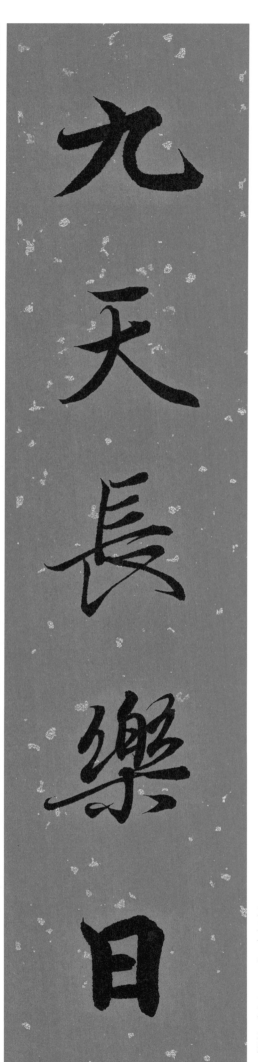

九天长乐日 万世永和年

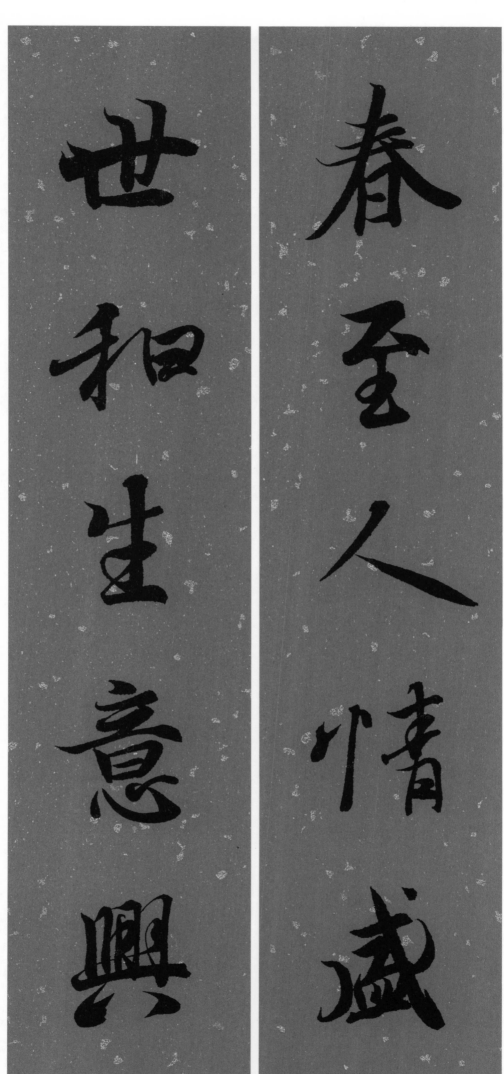

春至人情盛　世和生意兴

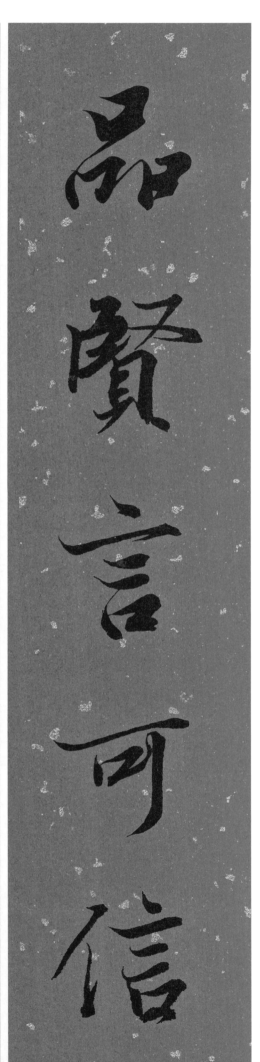

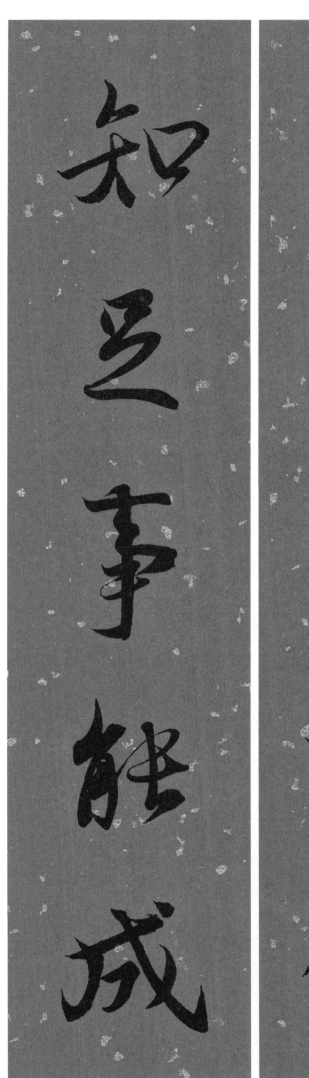

品贤言可信　知足事能成

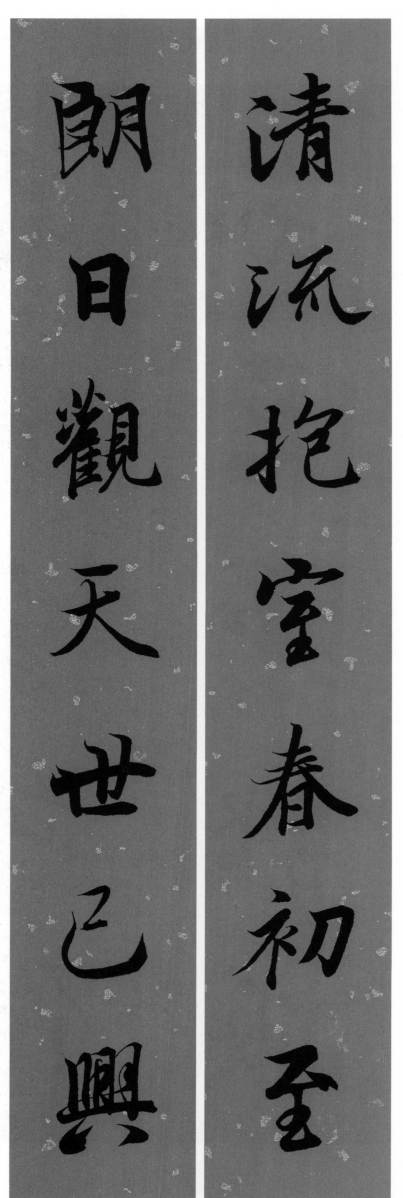

清流抱室春初至　朗日观天世已兴

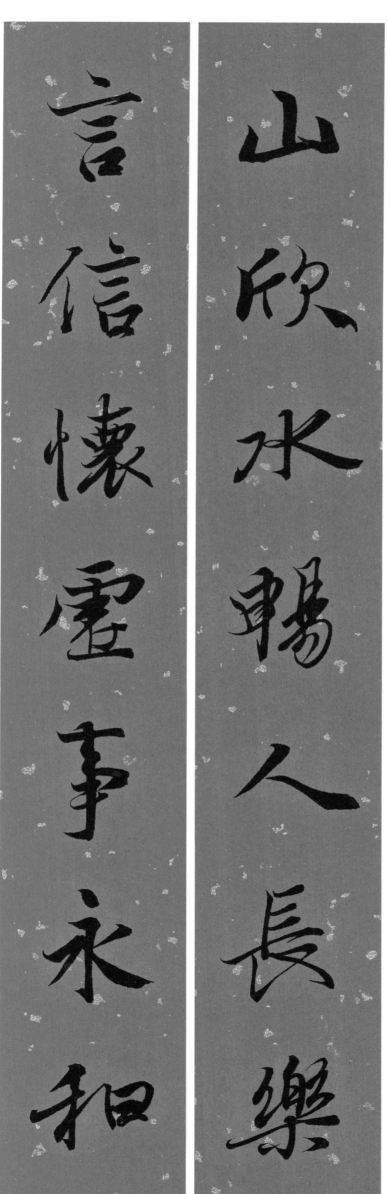

山欣水畅人长乐
言信怀虚事永和

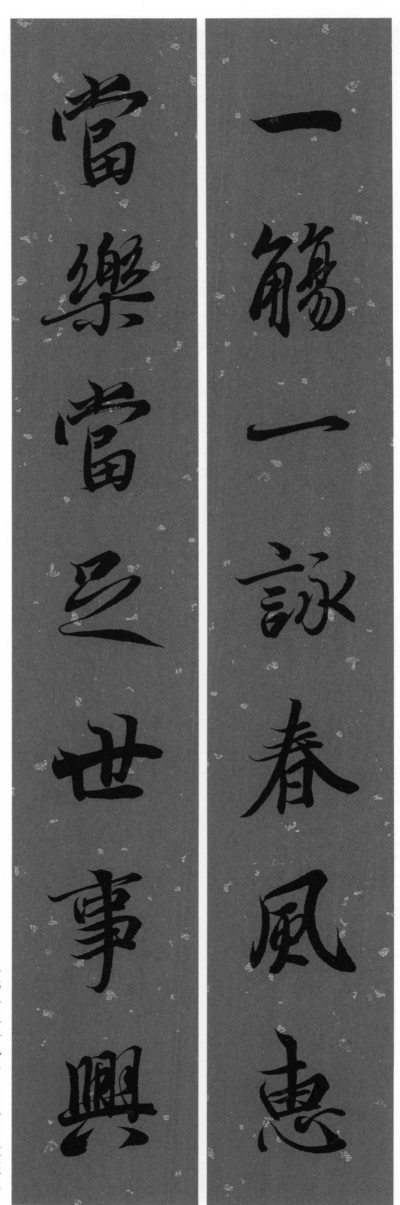

一觞一咏春风惠　当乐当足世事兴

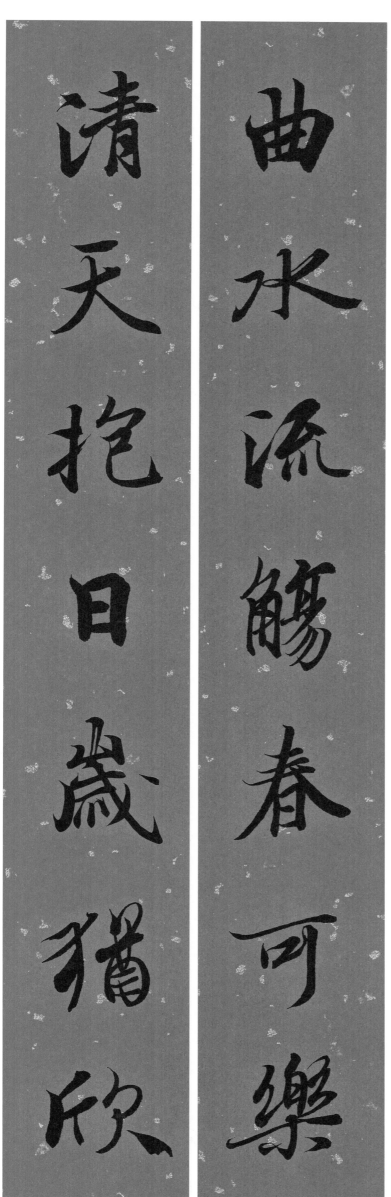

曲水流觞春可乐

清天抱日岁犹欣

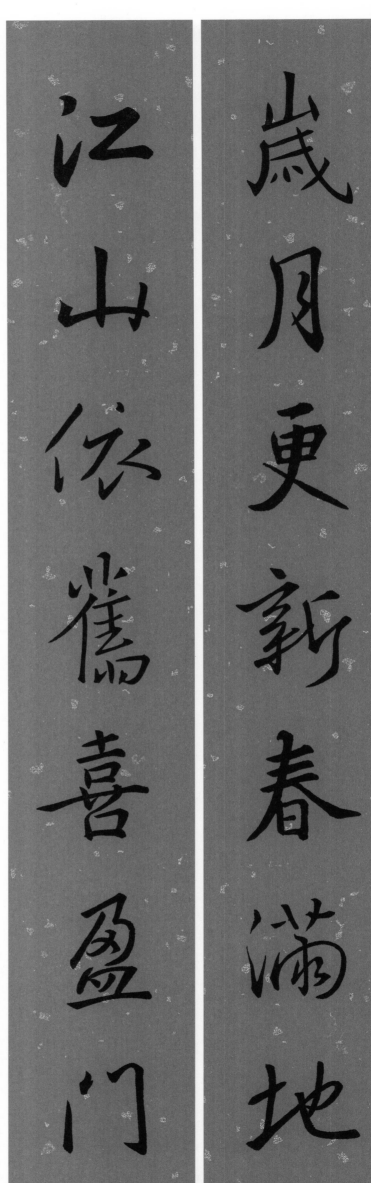

岁月更新春满地

江山依旧喜盈门

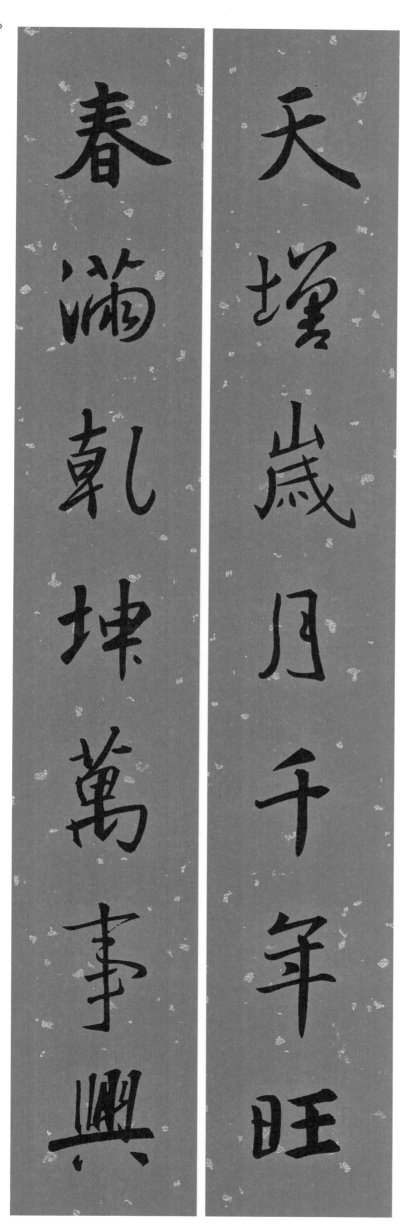

天增岁月千年旺　春满乾坤万事兴

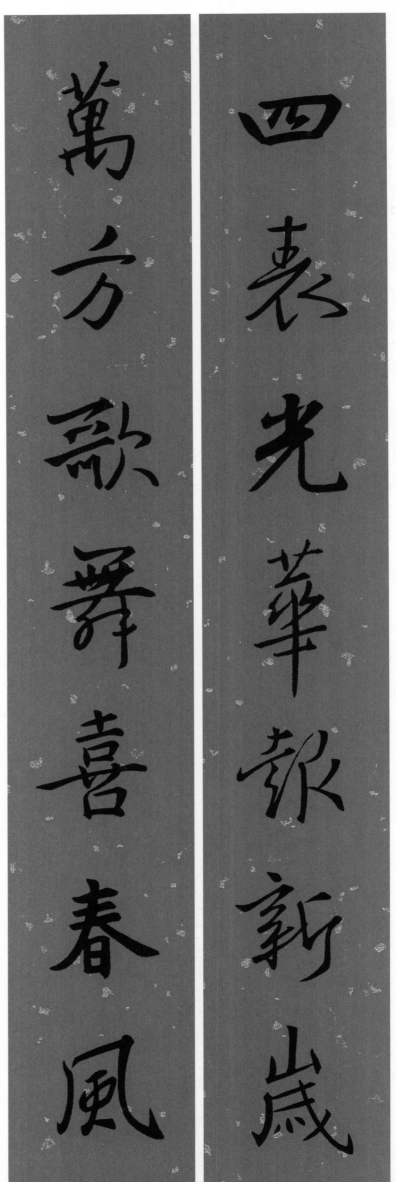

四表光华报新岁 万方歌舞喜春风

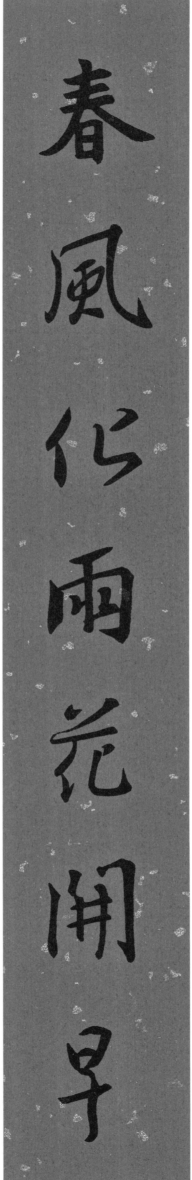

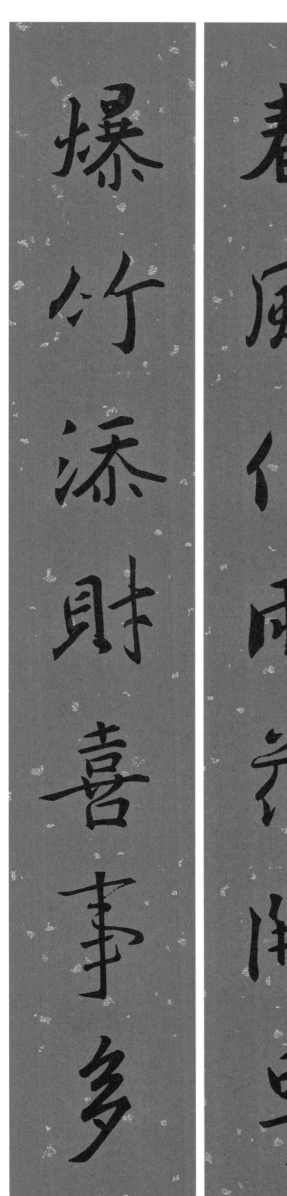

春风化雨花开早　爆竹添财喜事多

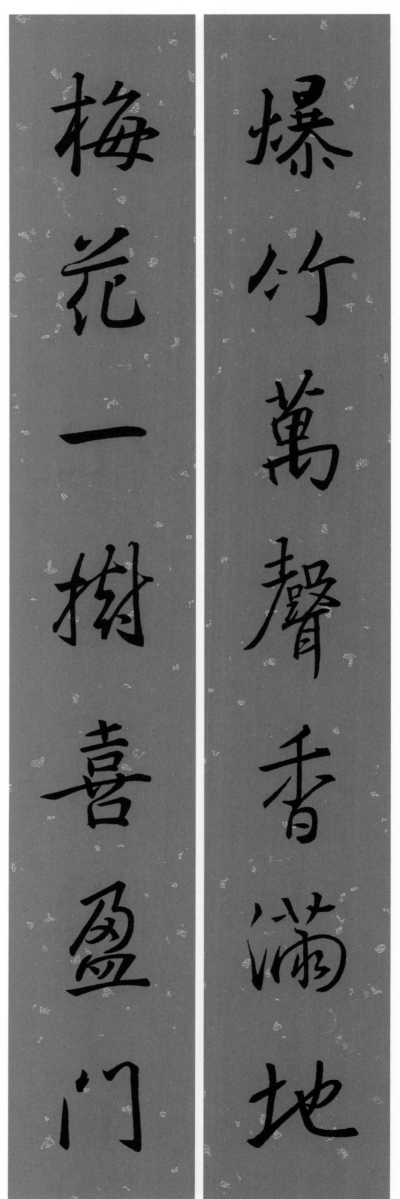

爆竹萬聲香滿地

梅花一樹喜盈門

爆竹万声香满地 梅花一树喜盈门

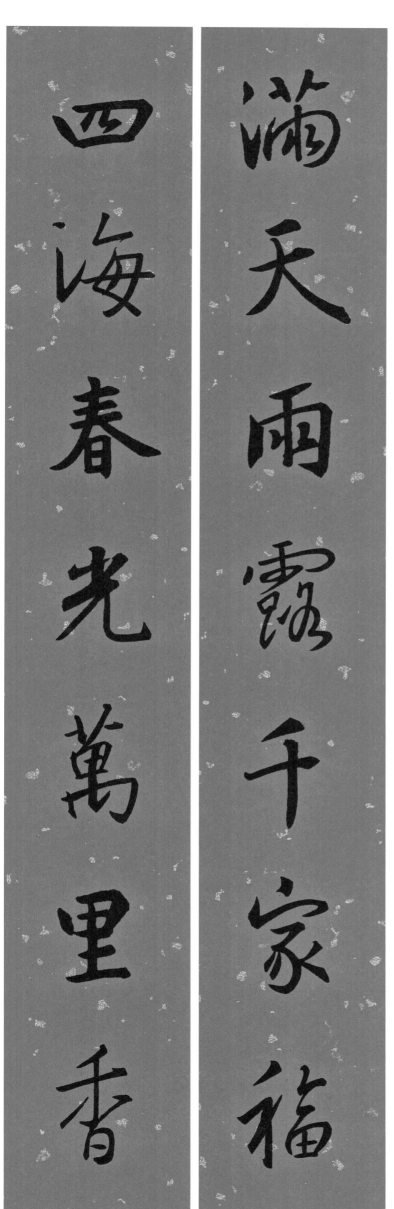

满天雨露千家福　四海春光万里香

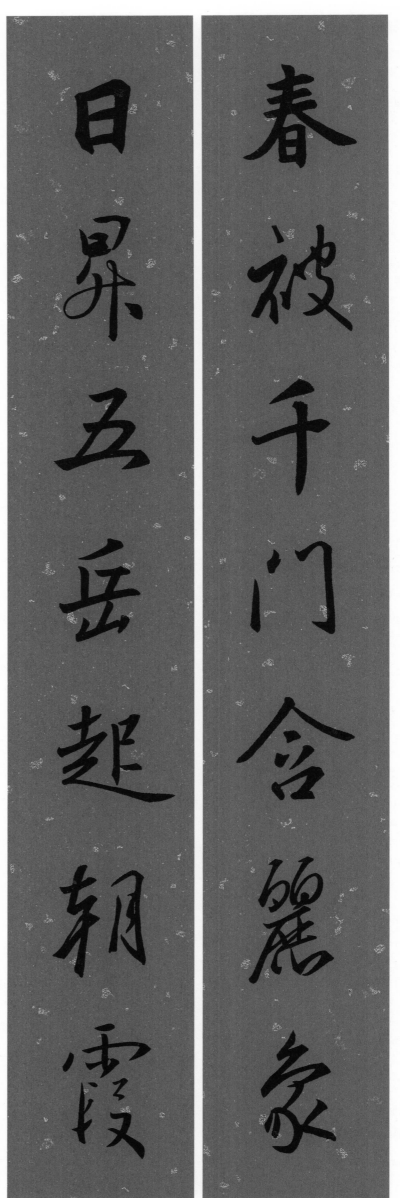

春被千门含丽象　日升五岳起朝霞

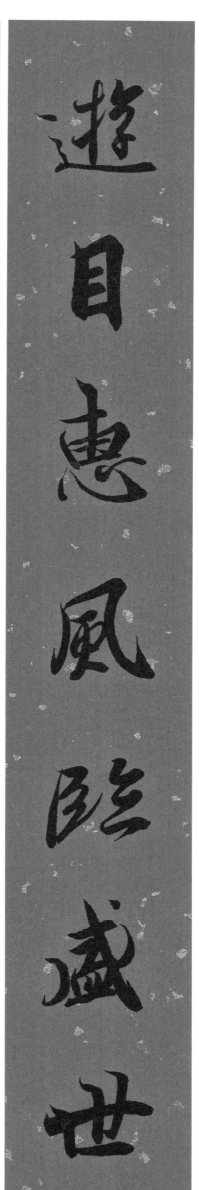

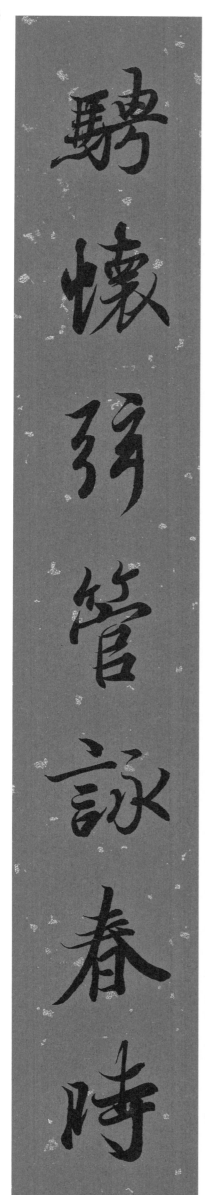

游目惠风临盛世　骋怀弦管咏春时

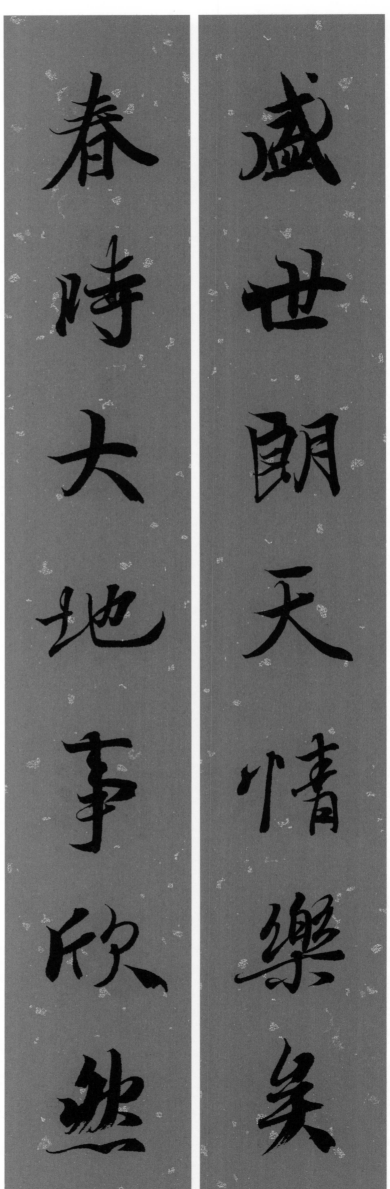

盛世朗天情乐矣　春时大地事欣然

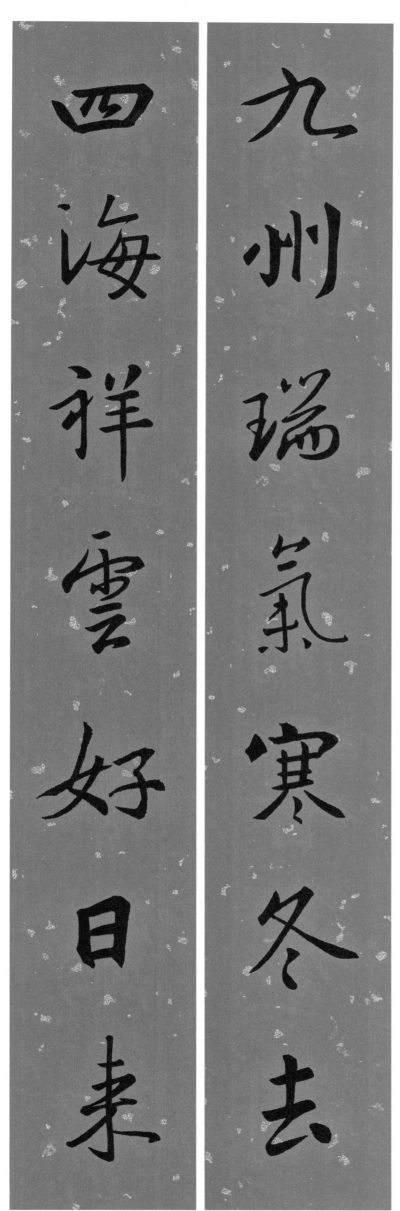

九州瑞气寒冬去　四海祥云好日来

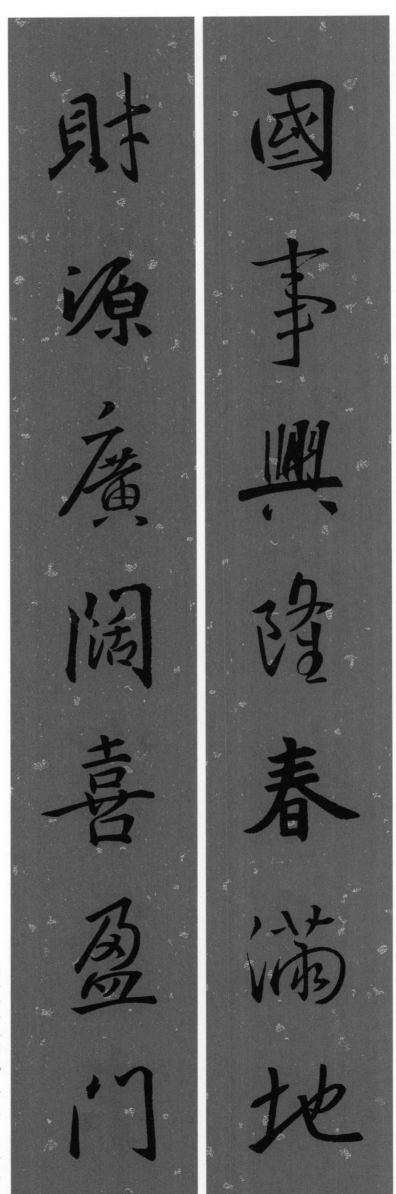

国事兴隆春满地　财源广阔喜盈门

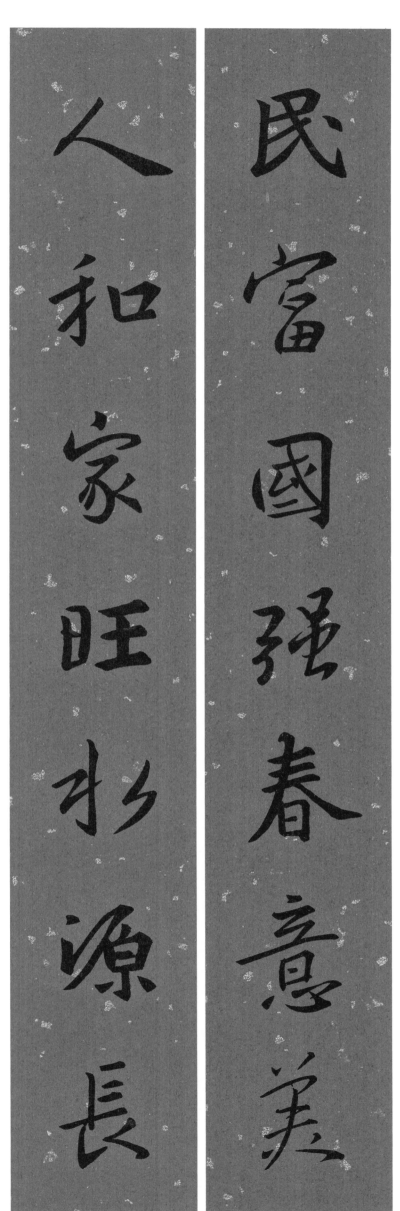

民富国强春意美　人和家旺水源长

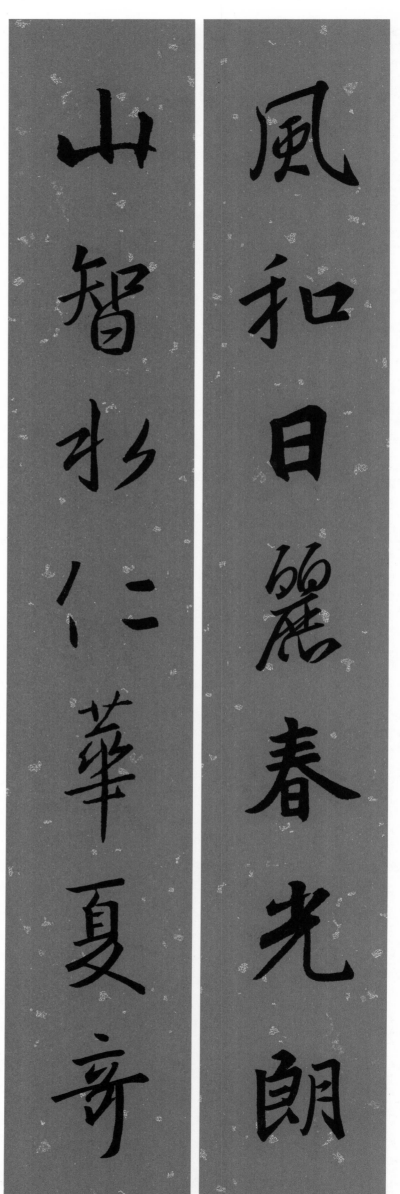

風和日麗春光朗

山智水仁華夏奇

风和日丽春光朗　山智水仁华夏奇

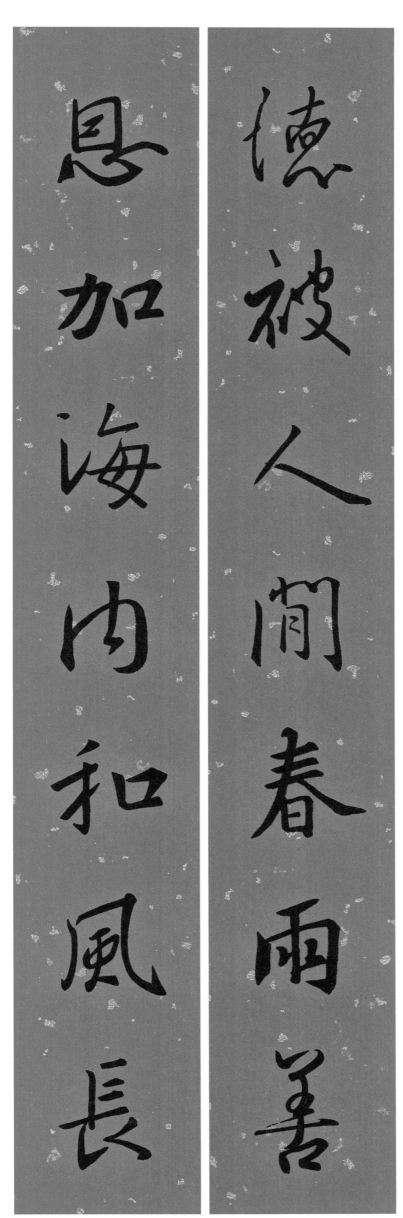

德被人间春雨善　恩加海内和风长

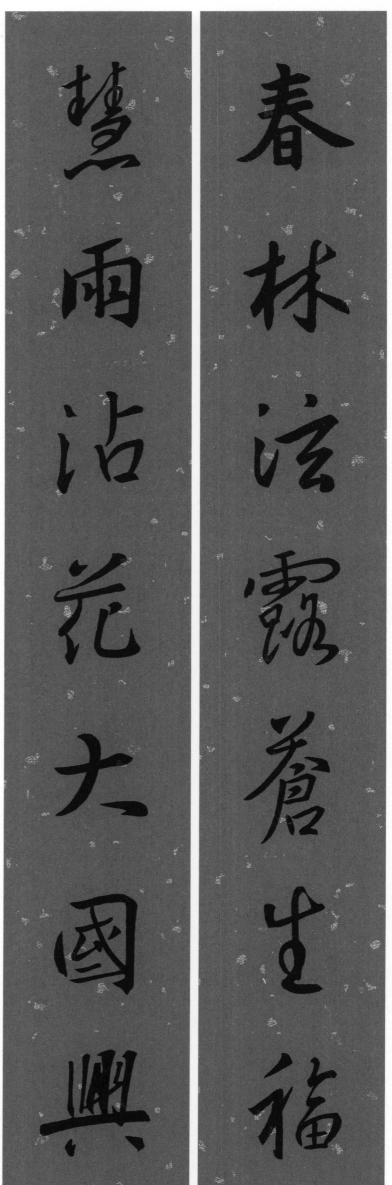

春林泫露苍生福　慧雨沾花大国兴

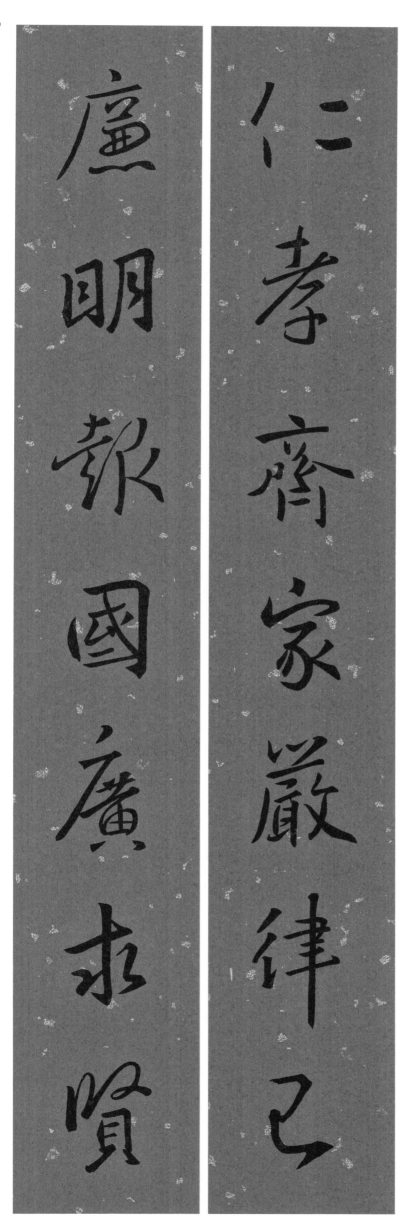

仁孝齐家严律己 廉明报国广求贤

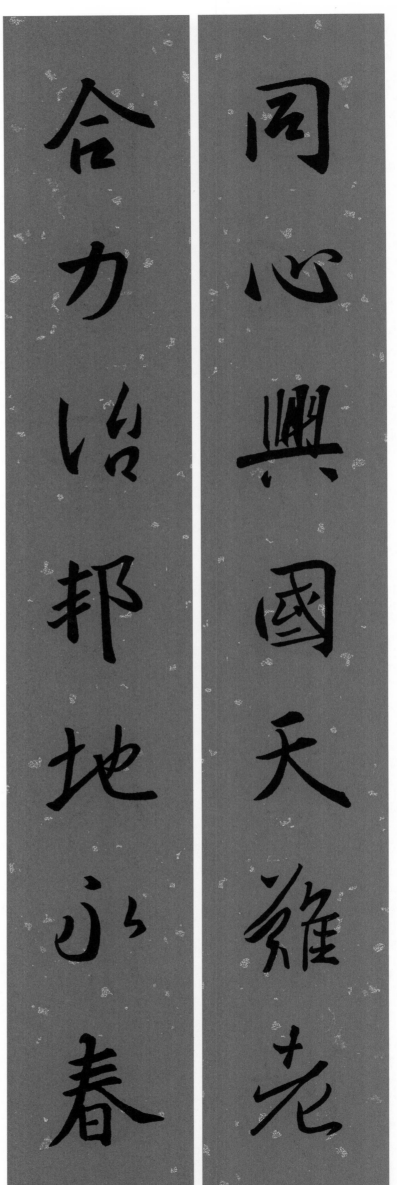

同心兴国天难老　合力治邦地永春

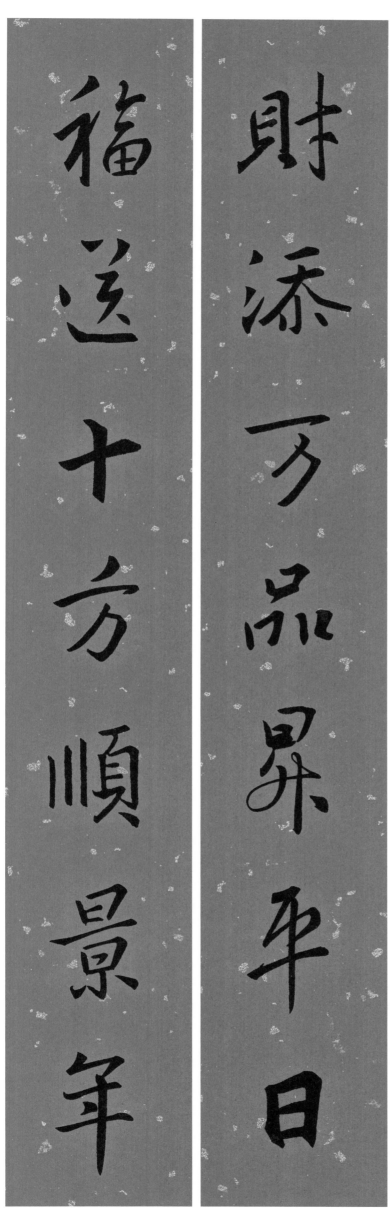

财添万品升平日　福送十方顺景年

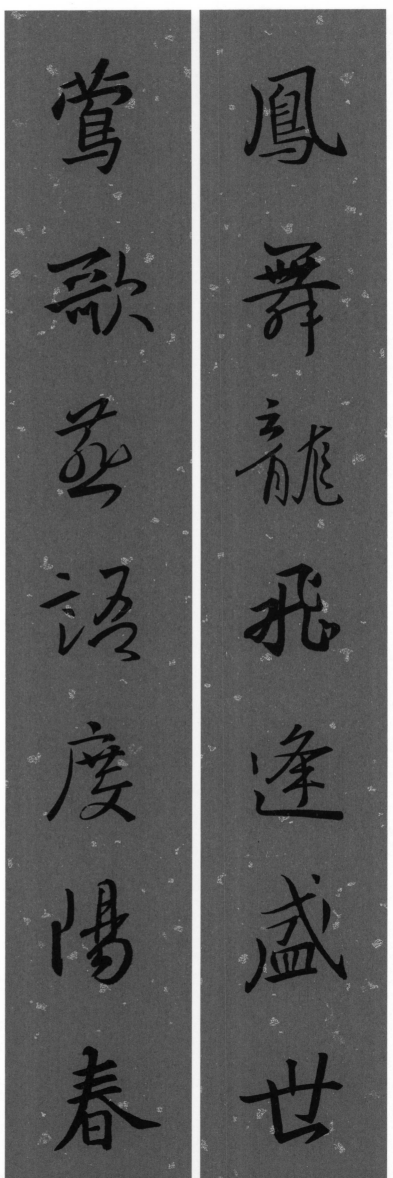

鳳舞龍飛逢盛世

鶯歌燕語度陽春

凤舞龙飞逢盛世　莺歌燕语度阳春

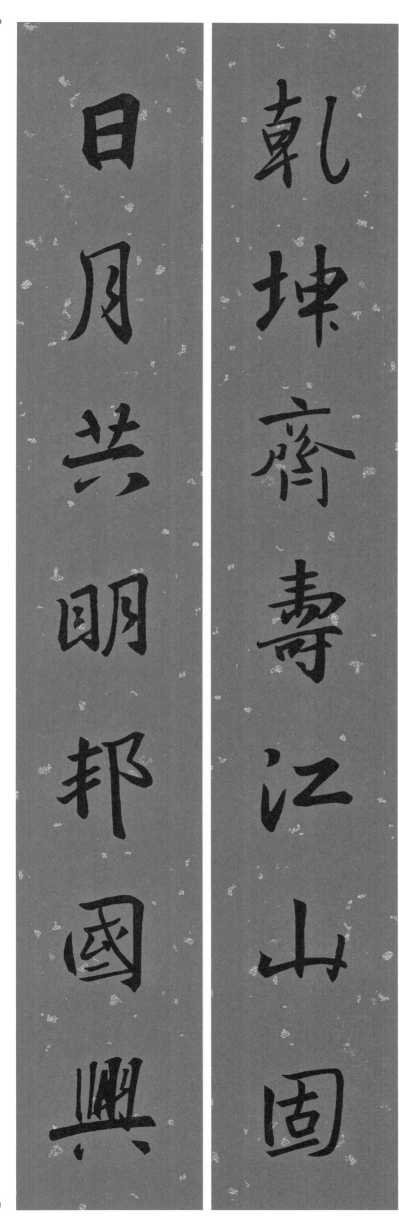

乾坤齐寿江山固

乾坤齐寿江山固　日月共明邦国兴

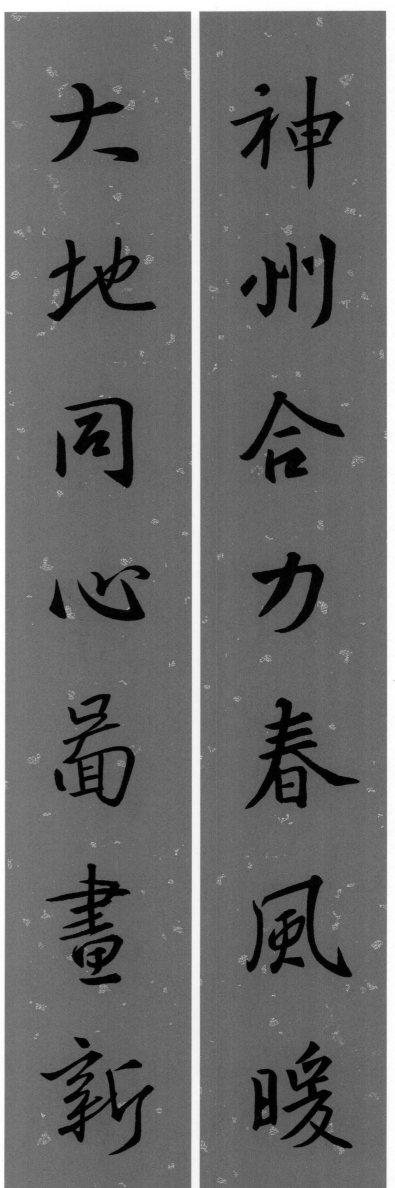

神州合力春风暖 大地同心图画新

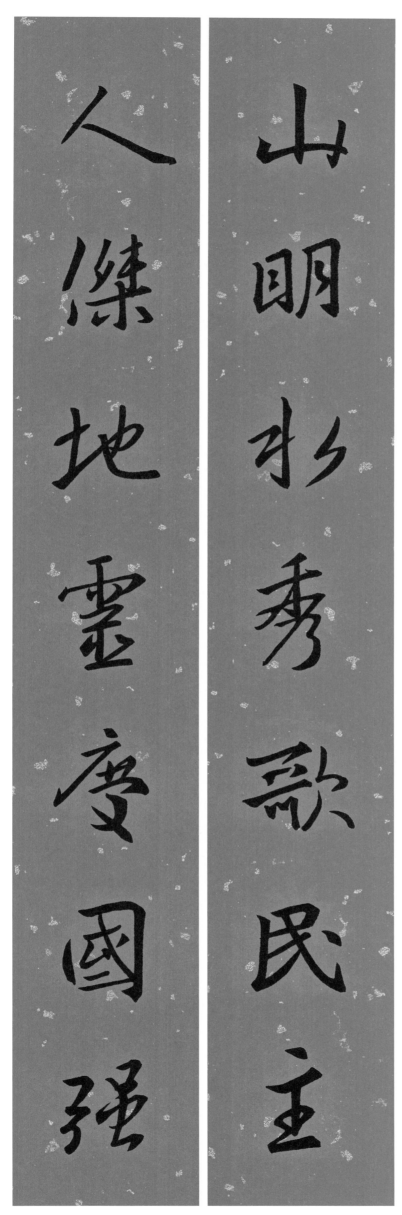

山明水秀歌民主

人杰地灵庆国强

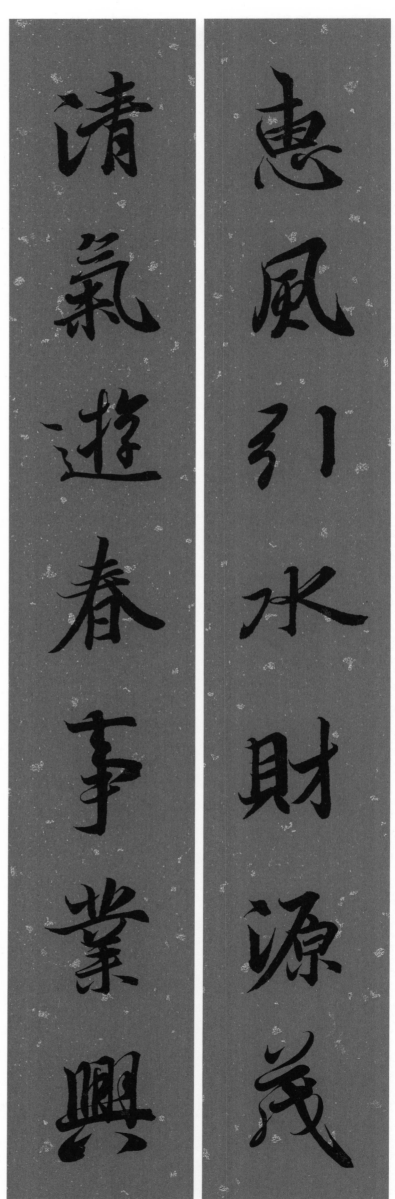

惠风引水财源茂　清气游春事业兴

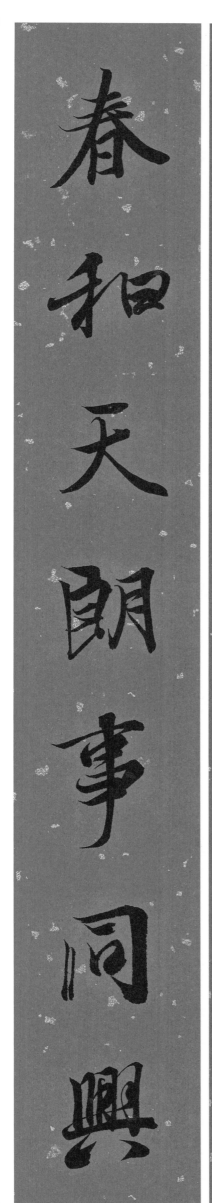
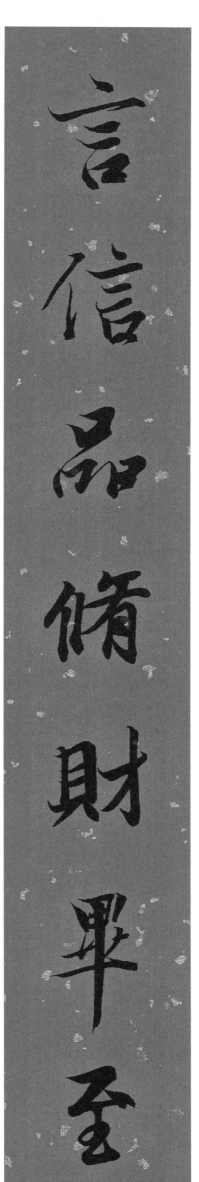

言信品修财毕至　春和天朗事同兴

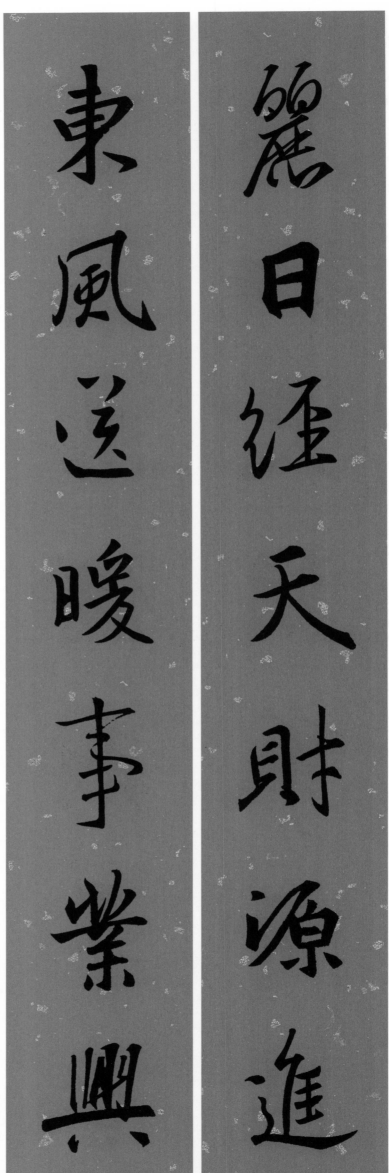

丽日经天财源进　东风送暖事业兴

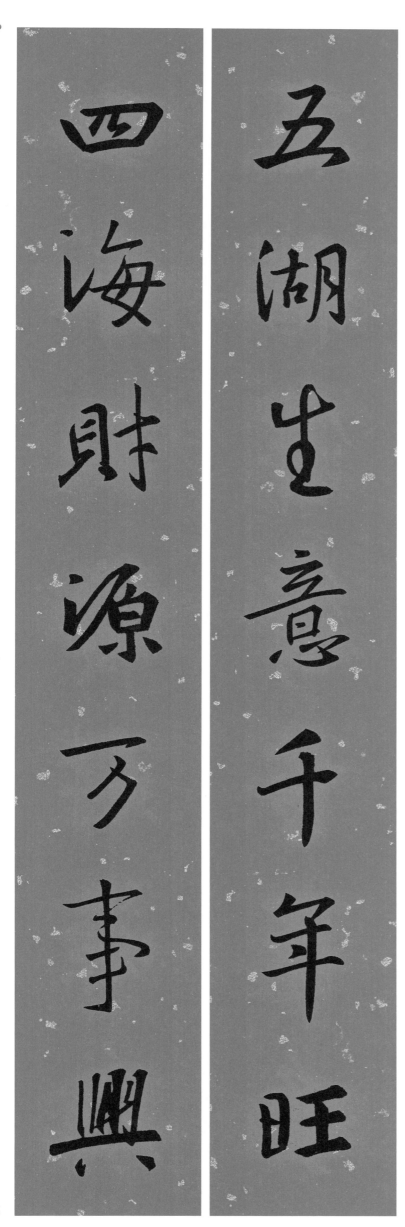

五湖生意千年旺　四海财源万事兴

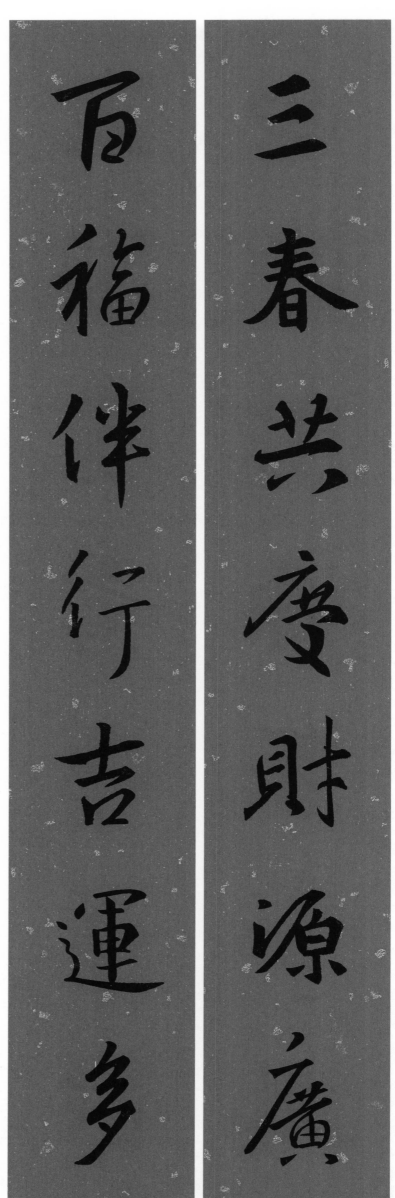

三春共庆财源广

百福伴行吉运多

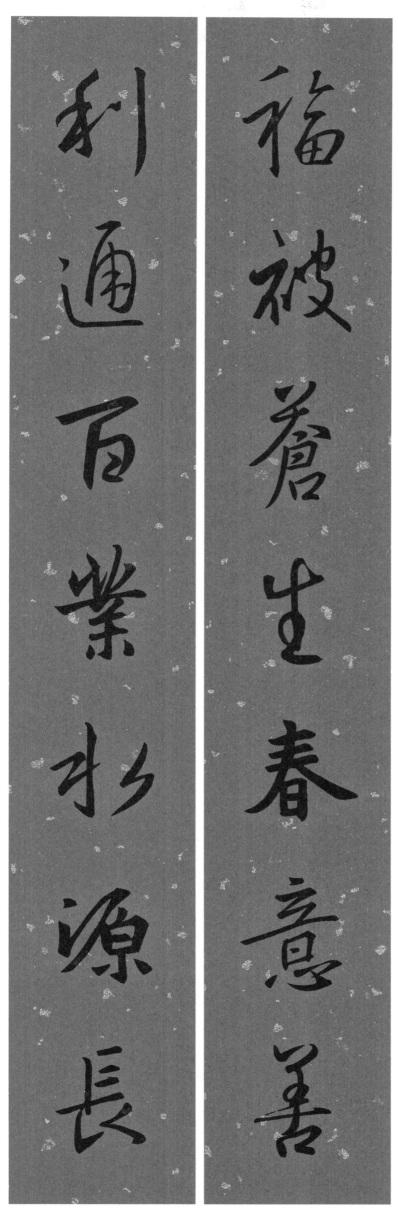

福被苍生春意善　利通百业水源长

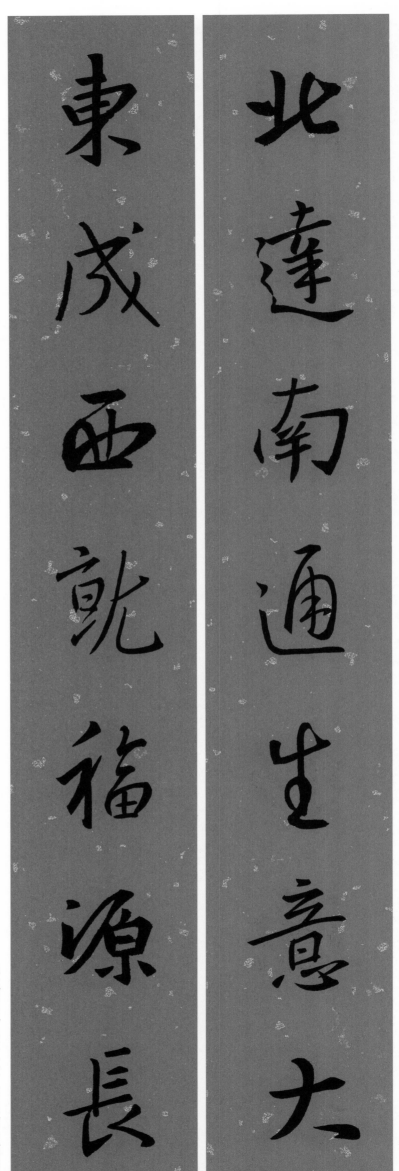

北达南通生意大

东成西就福源长

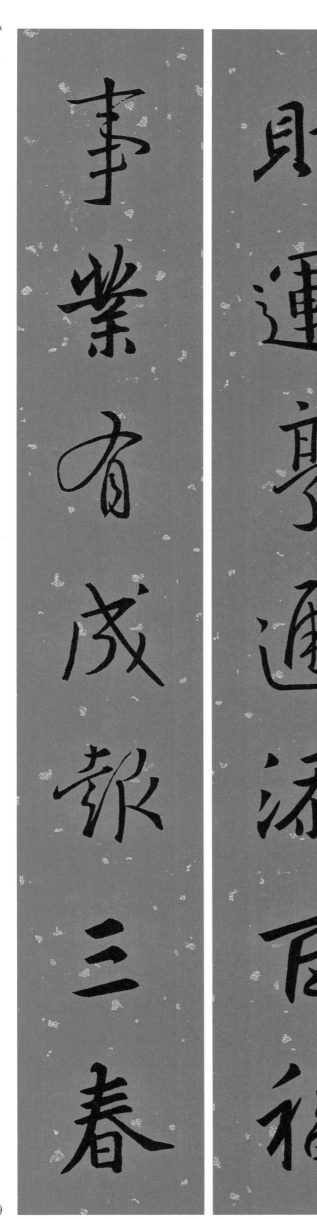

财运亨通添百福　事业有成报三春

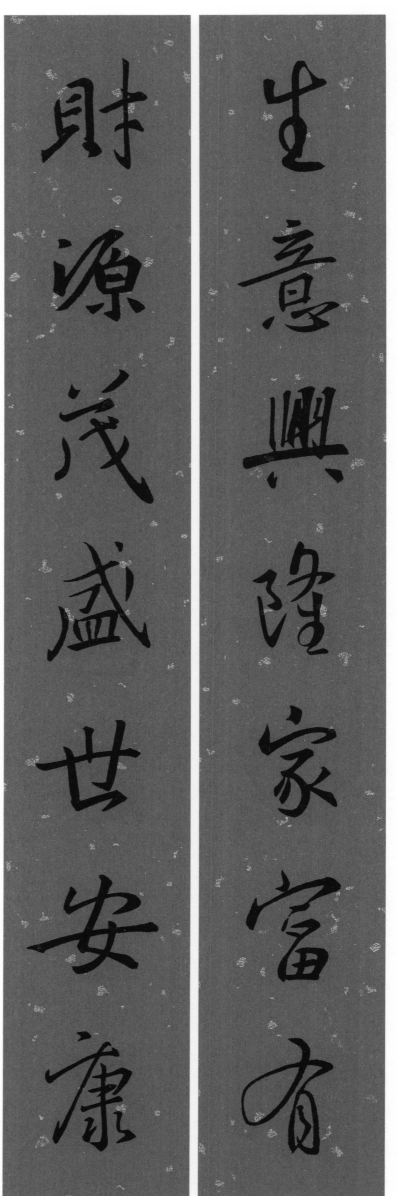

生意兴隆家富有　财源茂盛世安康

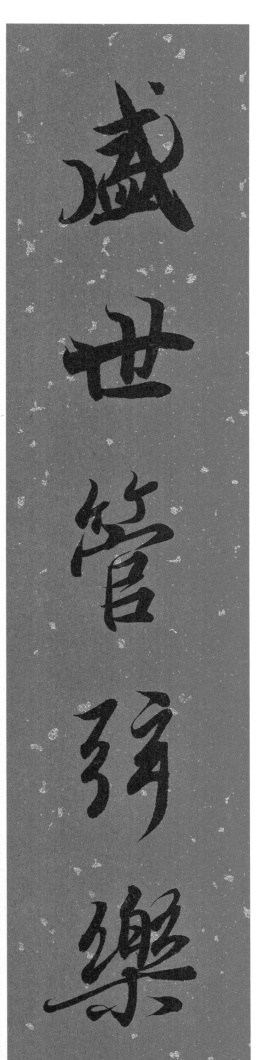

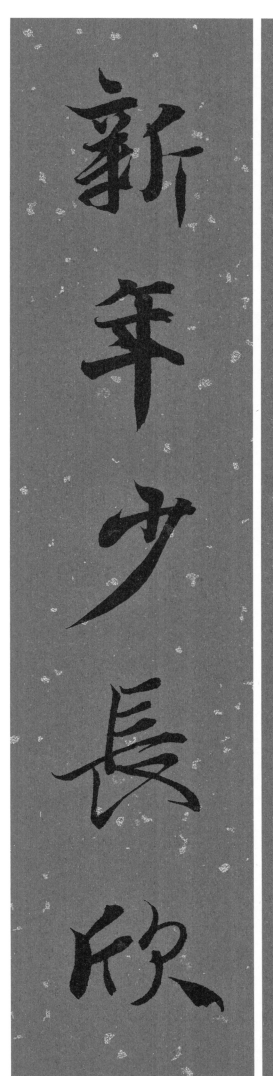

盛世管弦乐　新年少长欣

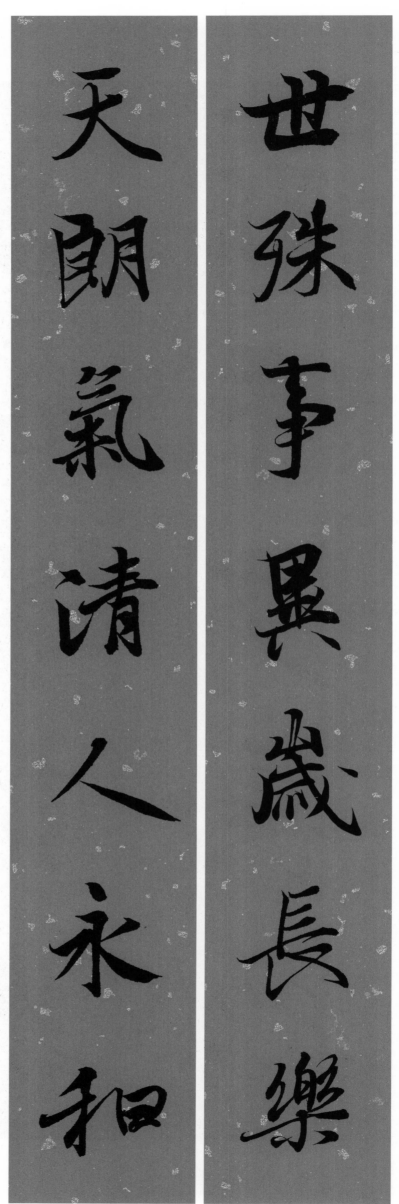

世殊事異歲長樂

天朗氣清人永和

世殊事异岁长乐　天朗气清人永和

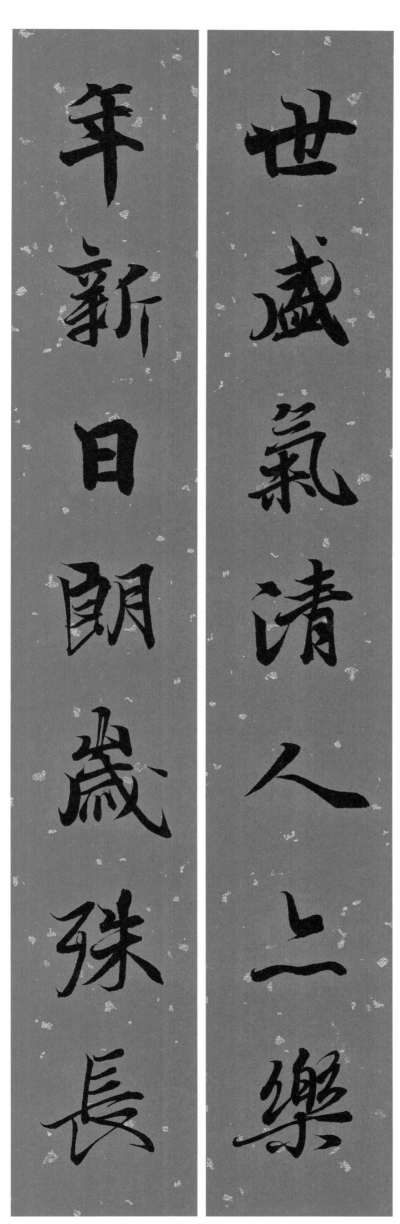

世盛气清人亦乐　年新日朗岁殊长

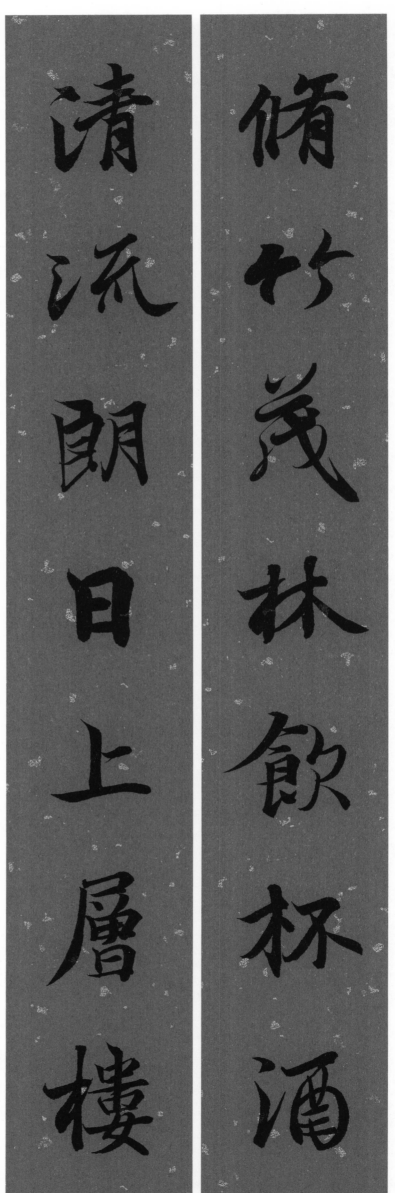

修竹茂林饮杯酒　清流朗日上层楼

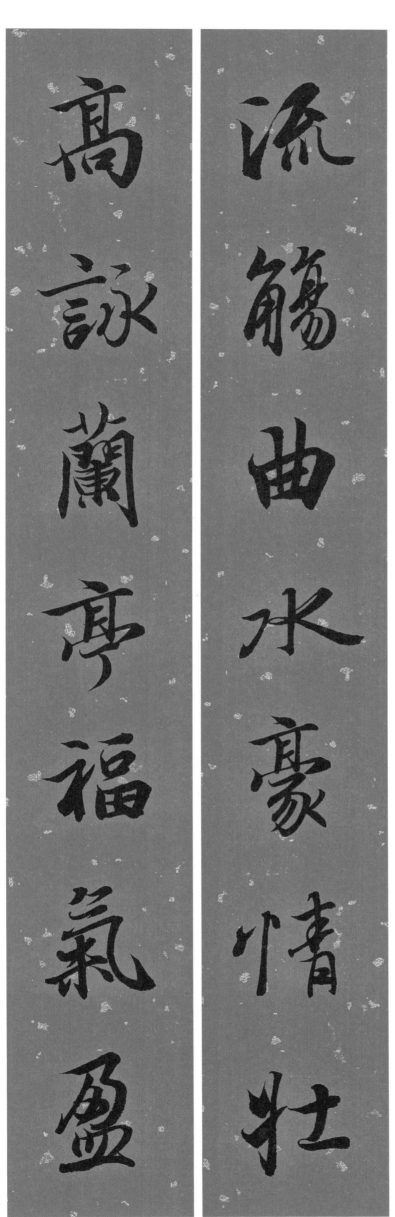

流觞曲水豪情壮

高咏兰亭福气盈

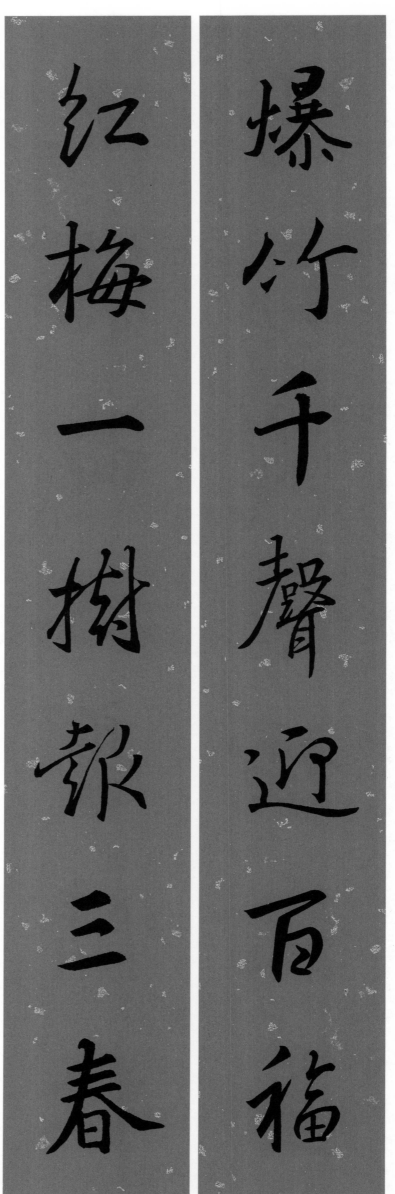

爆竹千声迎百福

红梅一树报三春

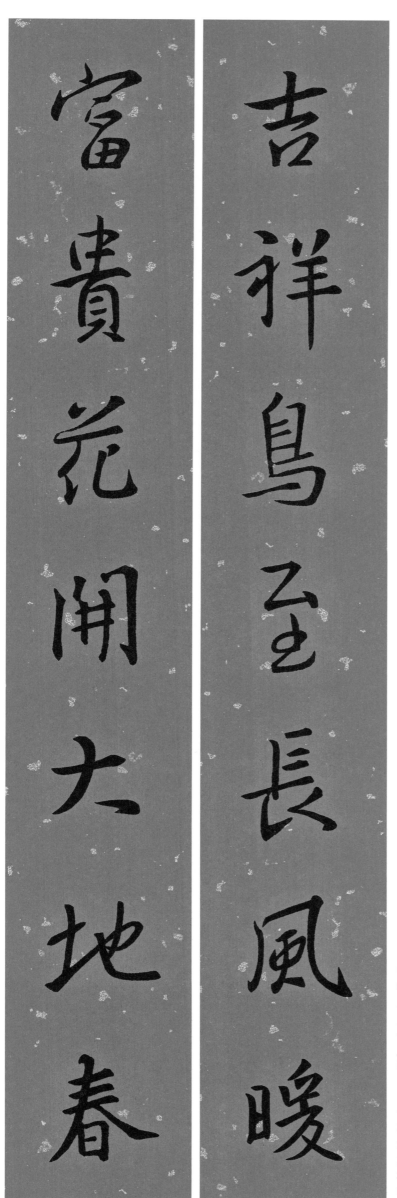

吉祥鸟至长风暖　富贵花开大地春

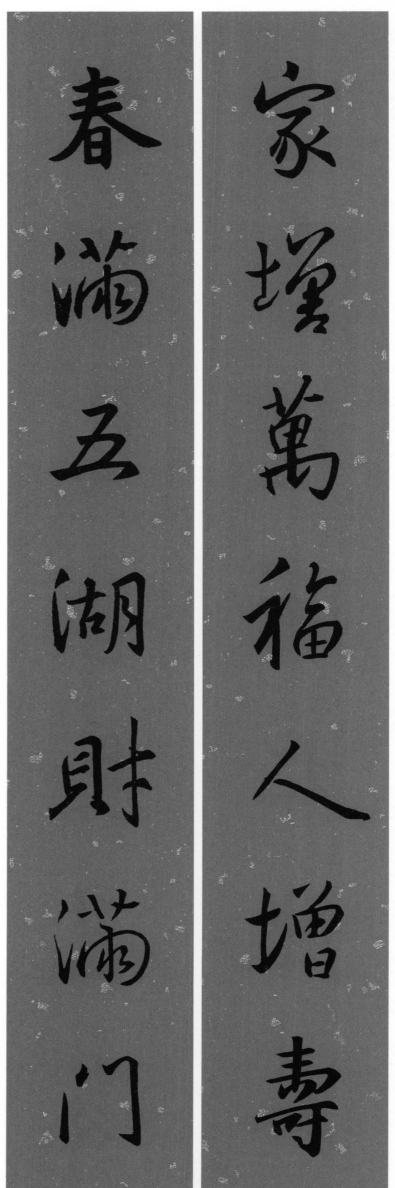

家增万福人增寿　春满五湖财满门

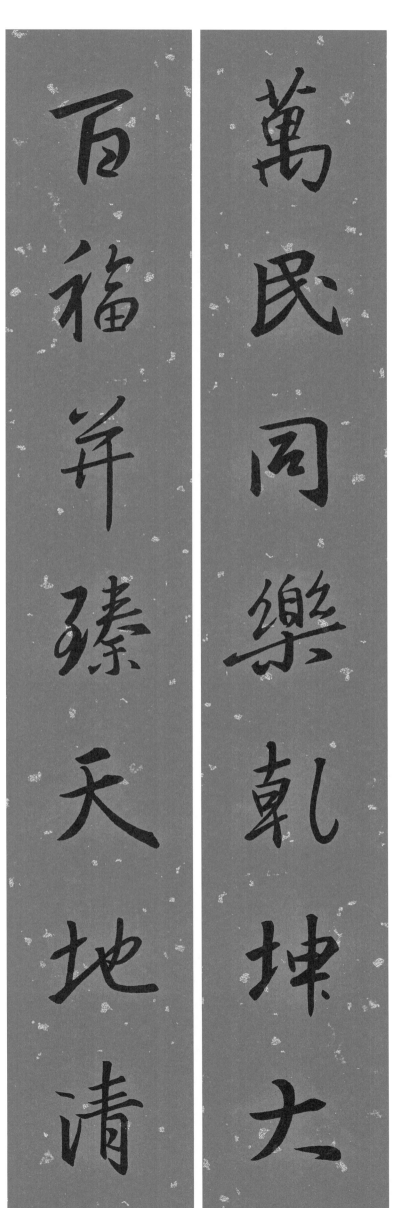

万民同乐乾坤大　百福并臻天地清

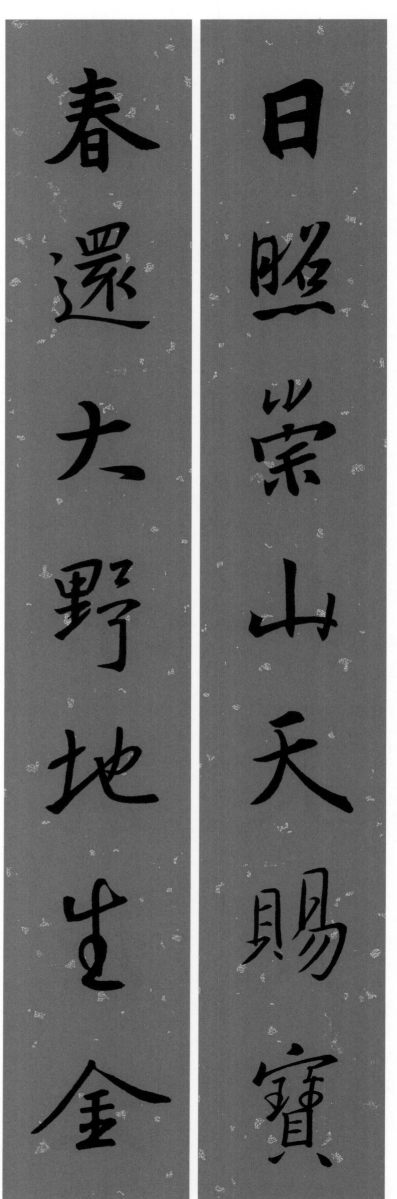

日照崇山天赐宝　春还大野地生金

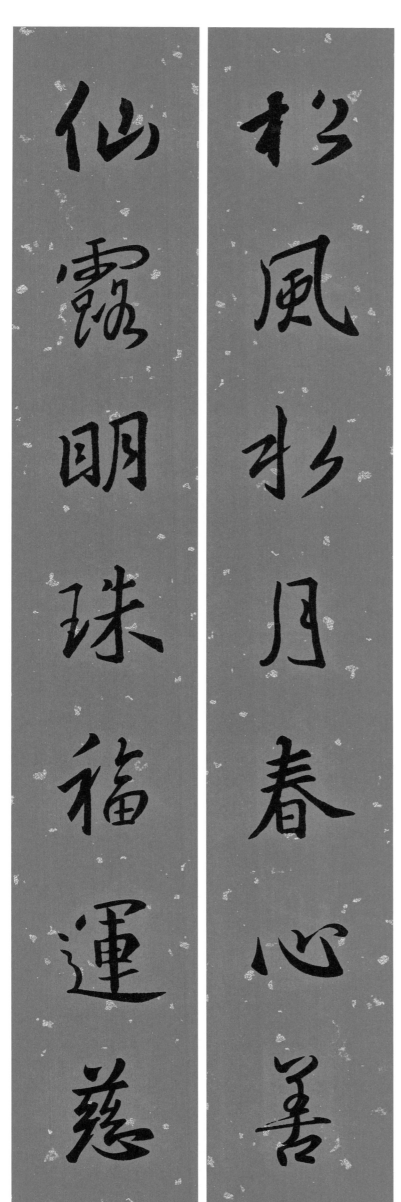

松风水月春心善　仙露明珠福运慈

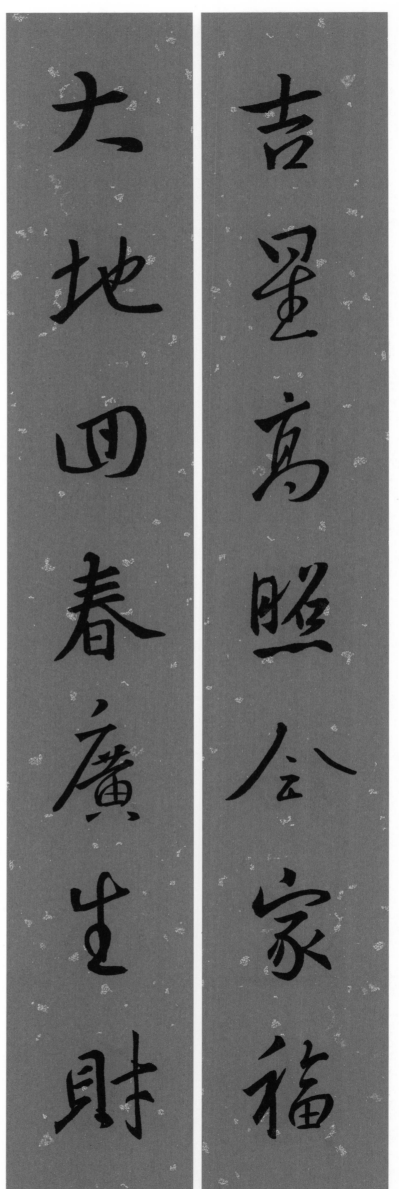

吉星高照全家福　大地回春广生财

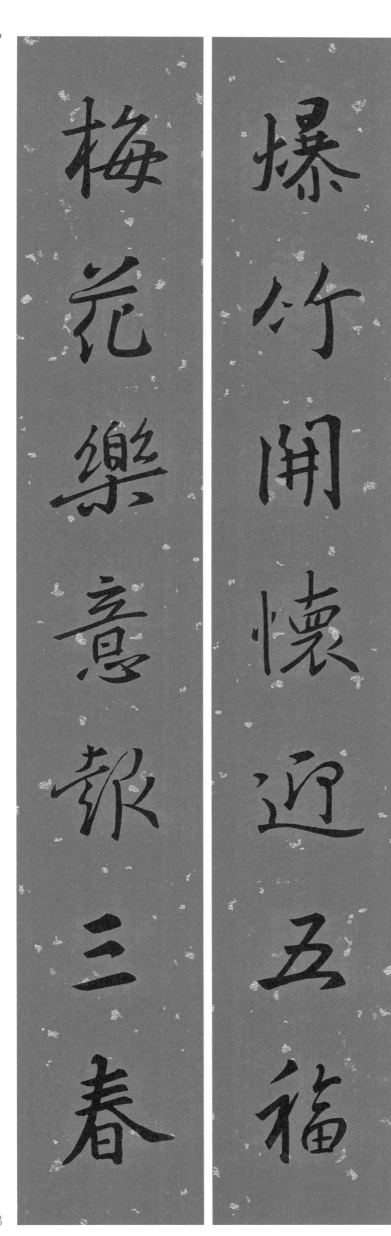

爆竹开怀迎五福

梅花乐意报三春

爆竹开怀迎五福　梅花乐意报三春

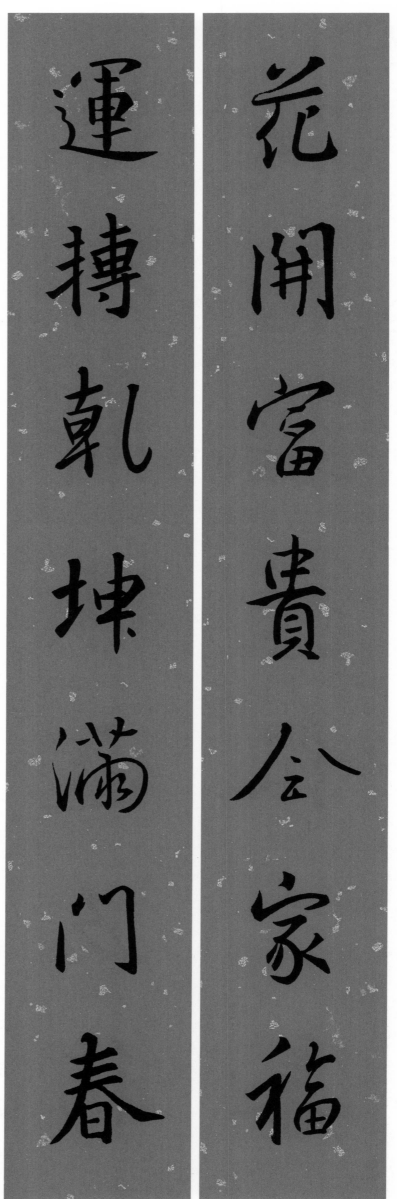

花开富贵全家福　运转乾坤满门春

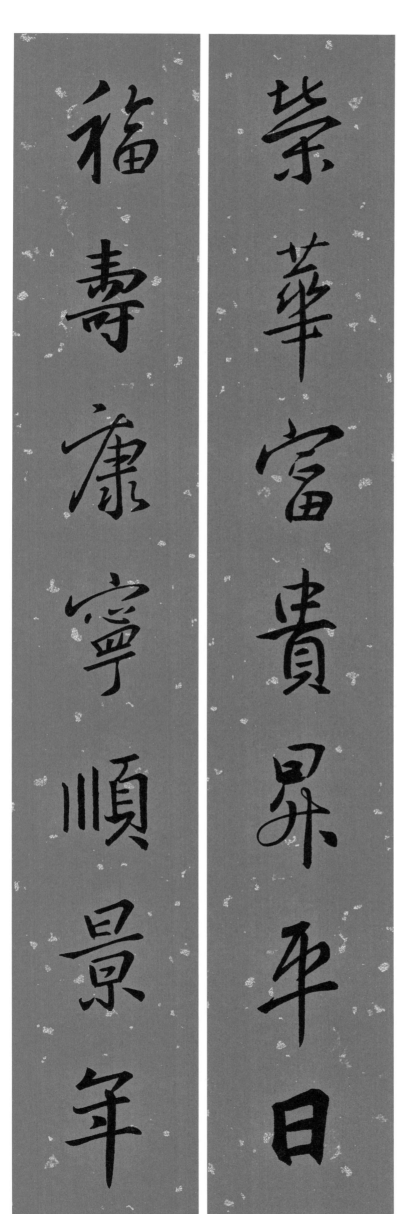

荣华富贵升平日　福寿康宁顺景年

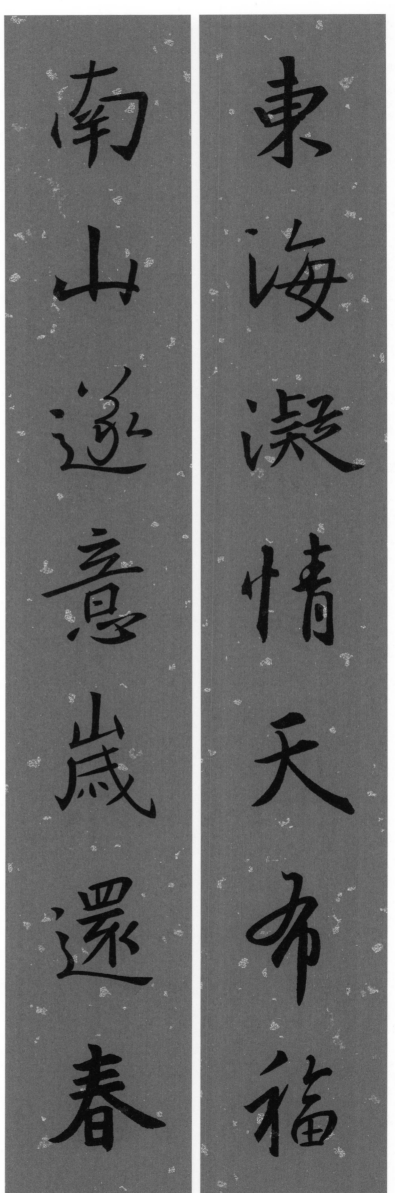

东海凝情天布福 南山遂意岁还春

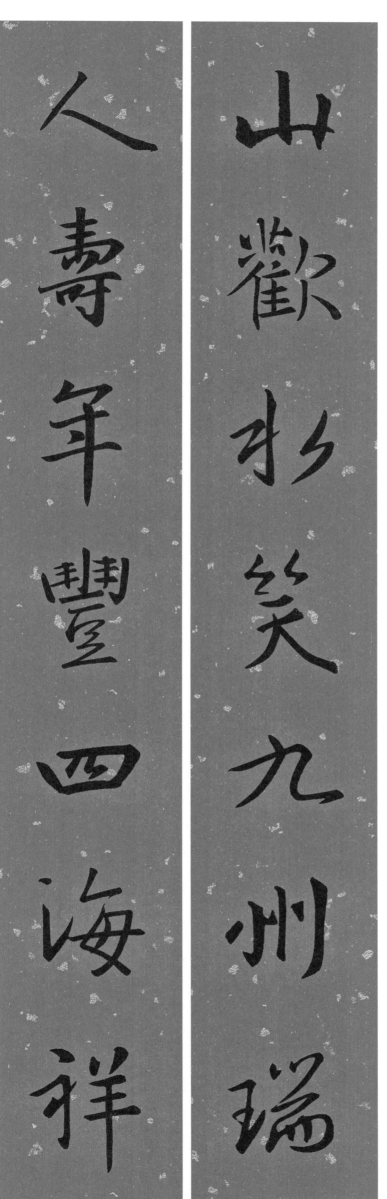

山欢水笑九州瑞　人寿年丰四海祥

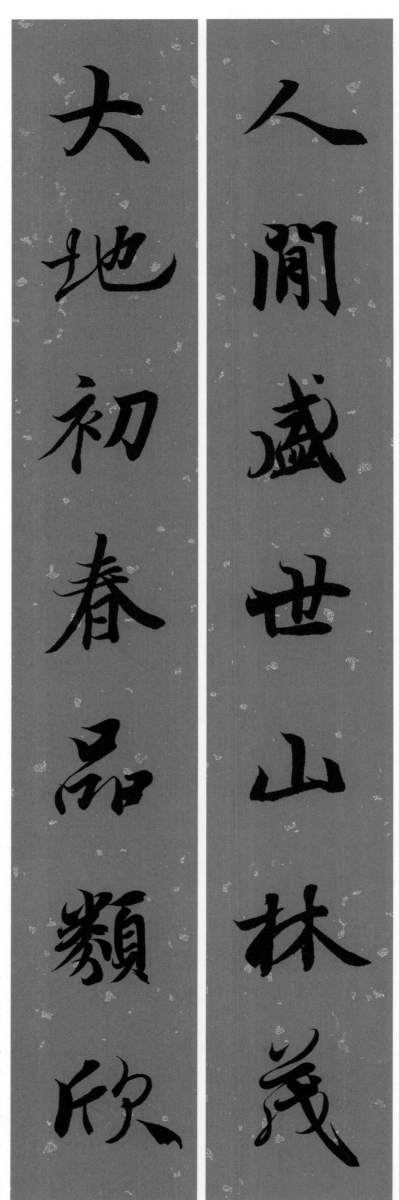

人间盛世山林茂　大地初春品类欣

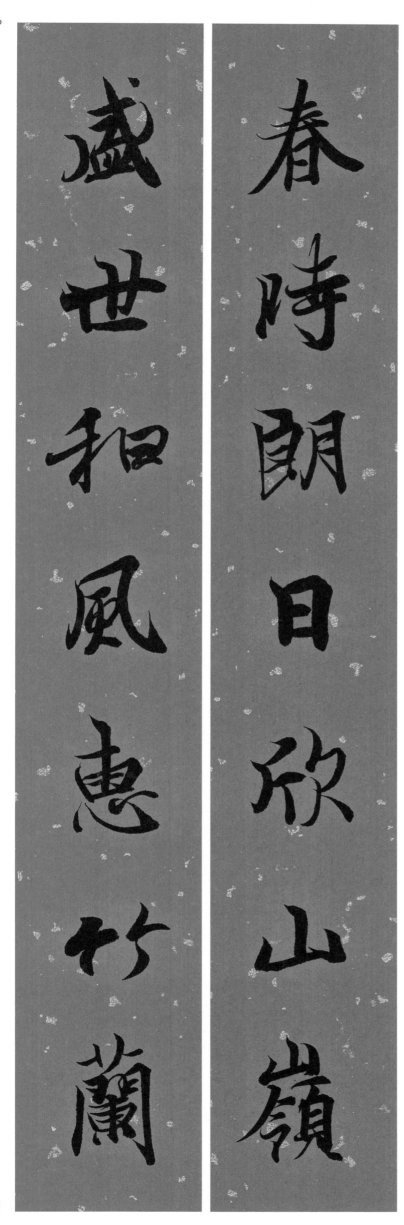

春时朗日欣山岭　盛世和风惠竹兰

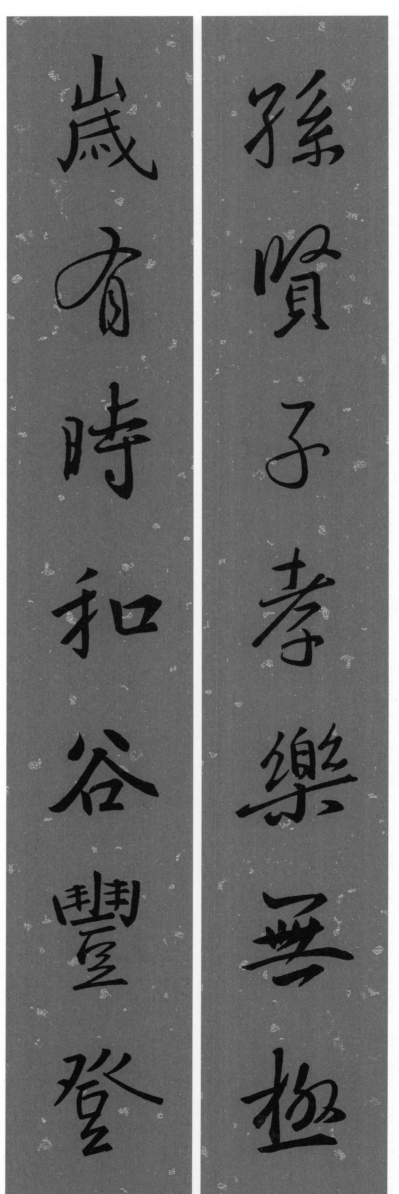

孙贤子孝乐无极　岁有时和谷丰登

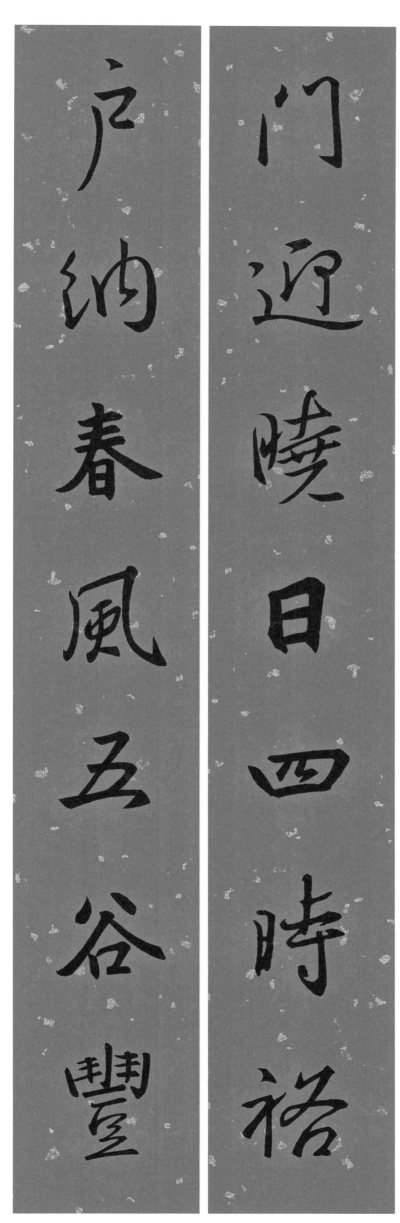

门迎晓日四时裕　户纳春风五谷丰

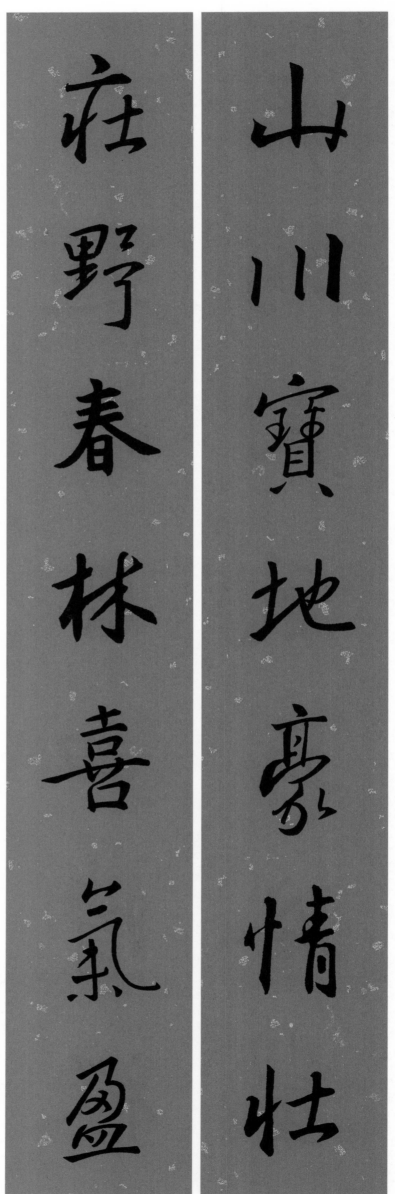

山川宝地豪情壮

庄野春林喜气盈

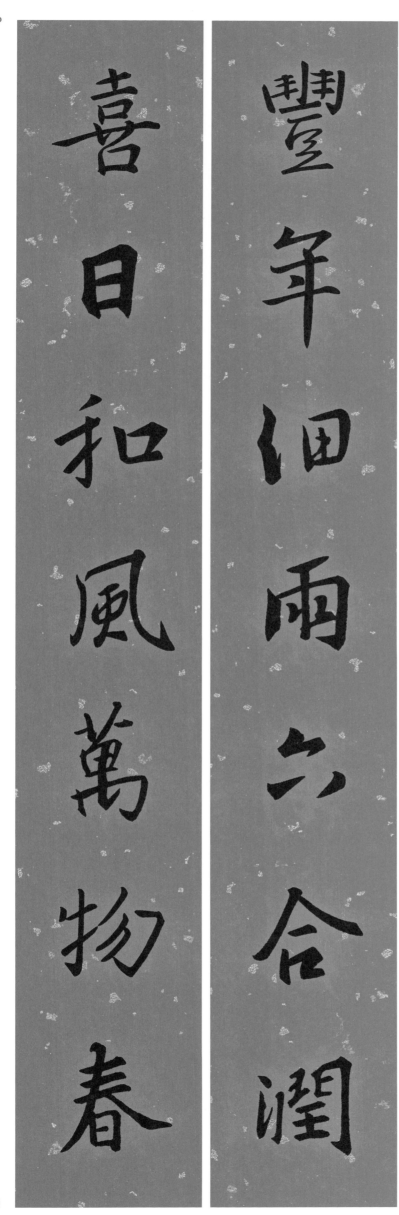

丰年细雨六合润　喜日和风万物春

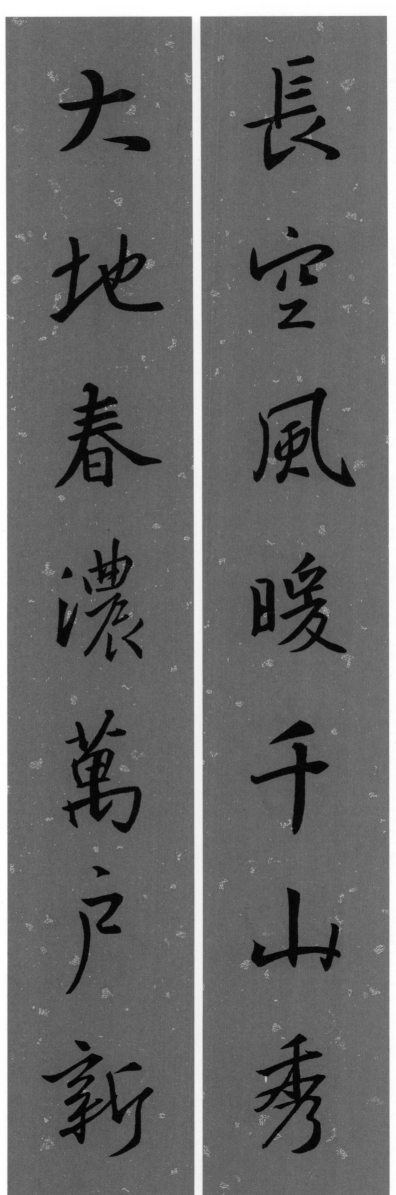

长空风暖千山秀　大地春浓万户新

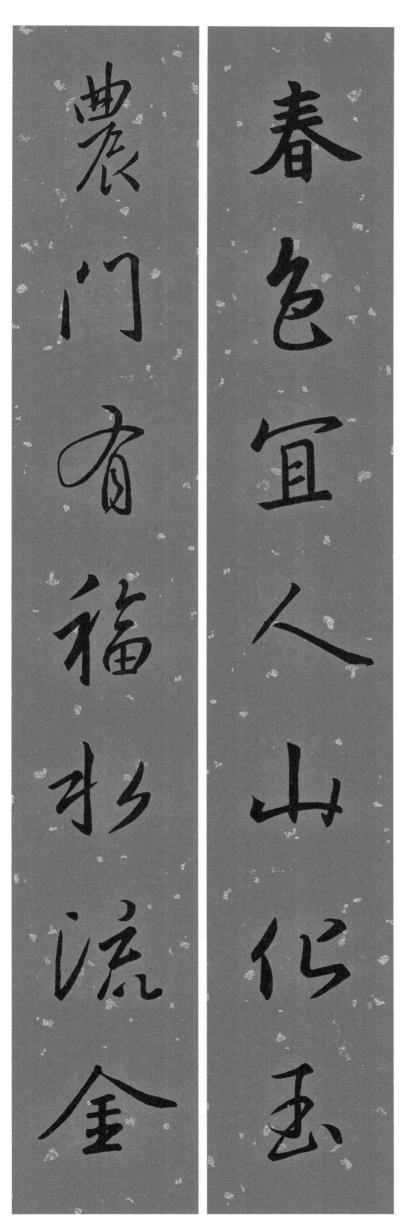

農门有福水流金

春色宜人山化玉

春色宜人山化玉　农门有福水流金

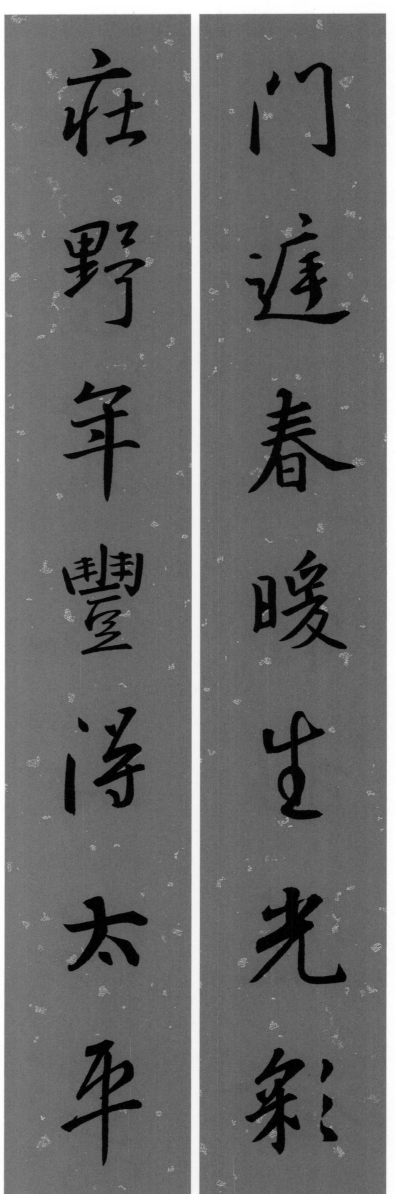

门庭春暖生光彩　庄野年丰得太平

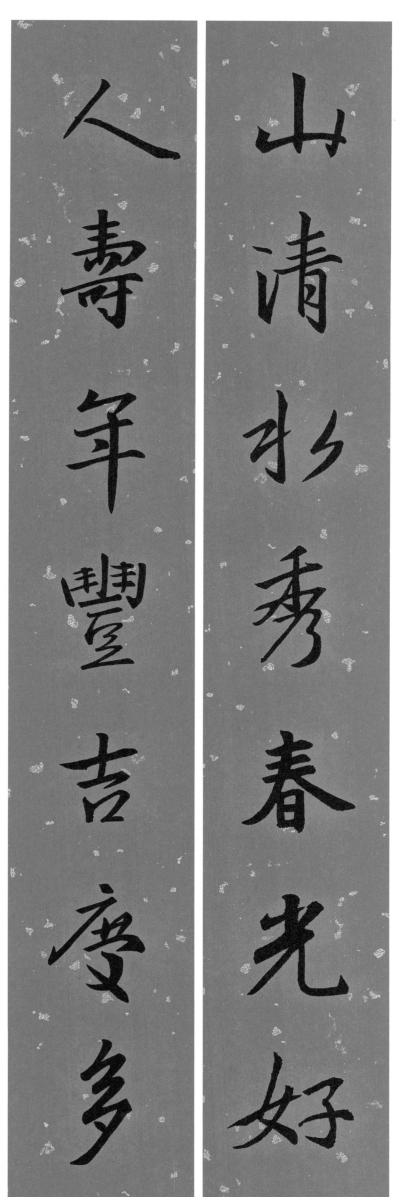

山清水秀春光好　人寿年丰吉庆多

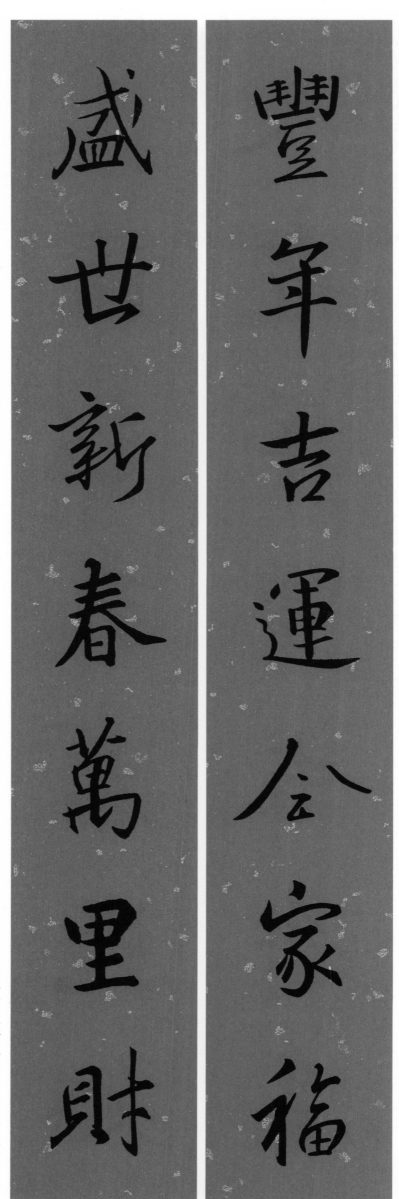

丰年吉运全家福　盛世新春万里财

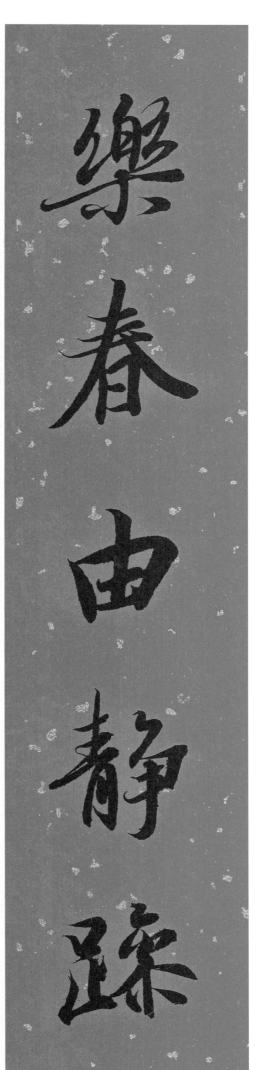
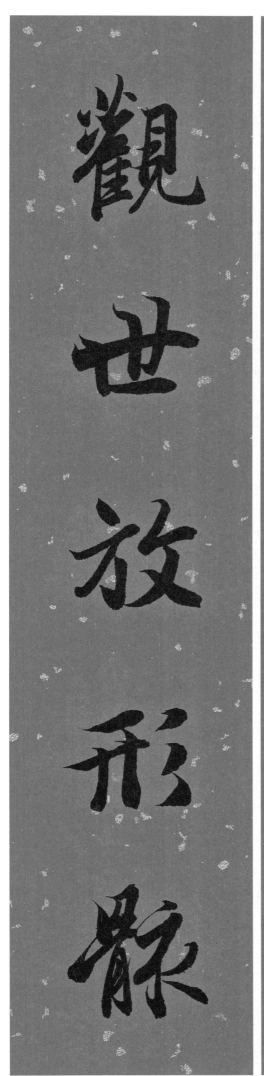

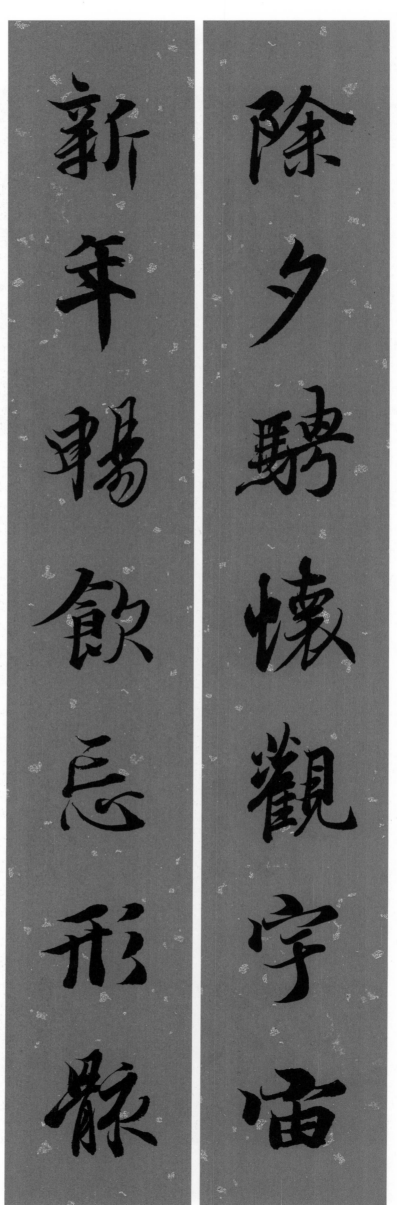

除夕骋怀观宇宙　新年畅饮忘形骸

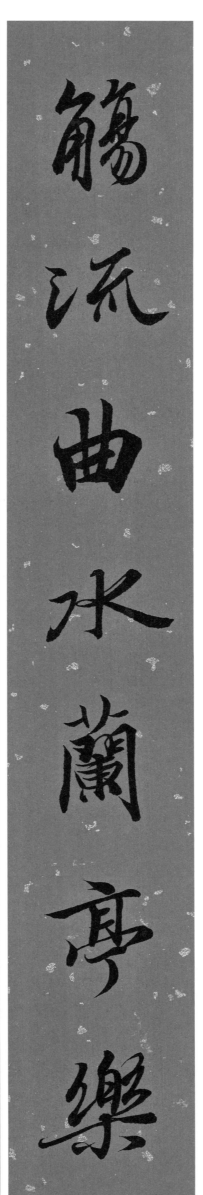

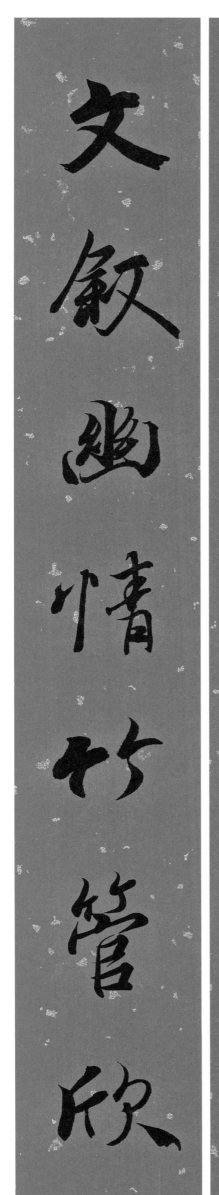

觞流曲水兰亭乐　文叙幽情竹管欣

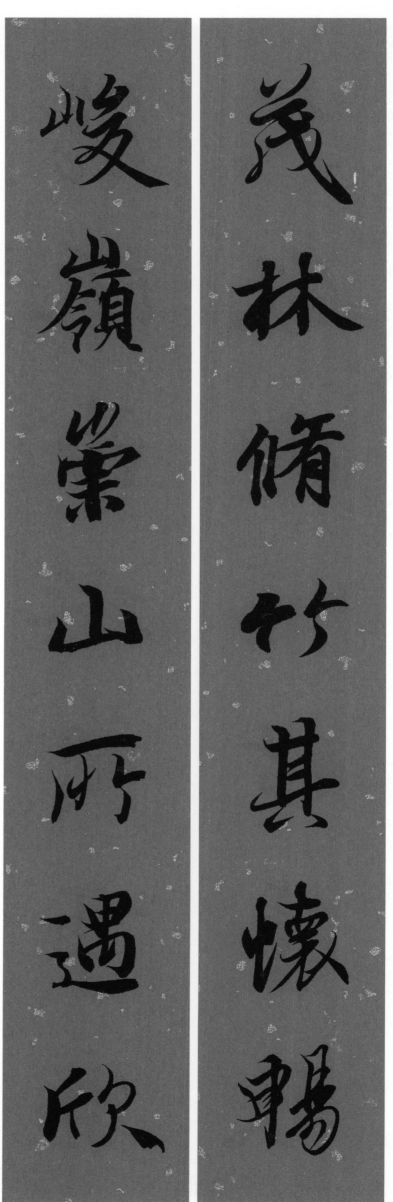

茂林修竹其怀畅　峻岭崇山所遇欣

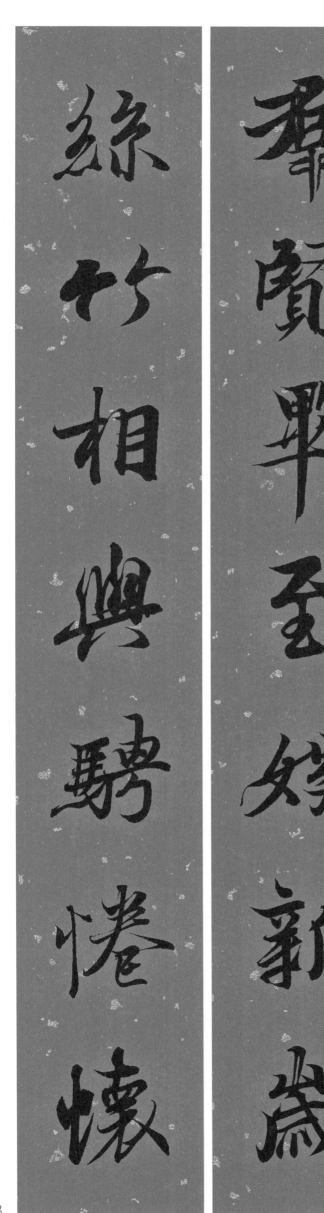

群贤毕至娱新岁 丝竹相与骋倦怀

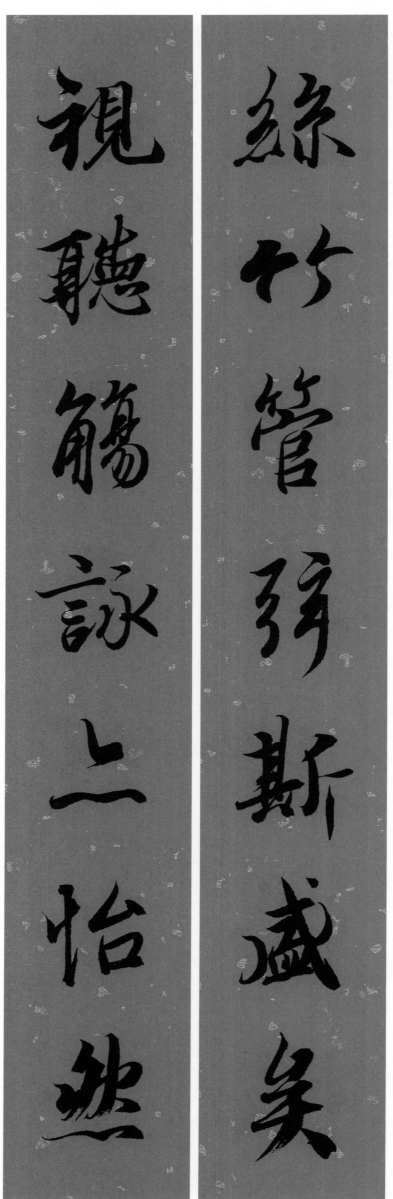

丝竹管弦斯盛矣

视听觞咏亦怡然

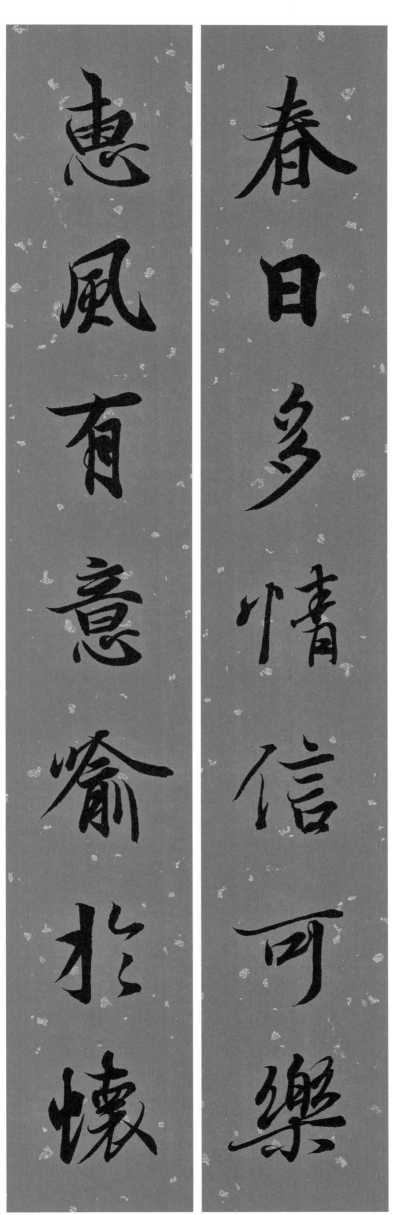

春日多情信可乐　惠风有意喻于怀

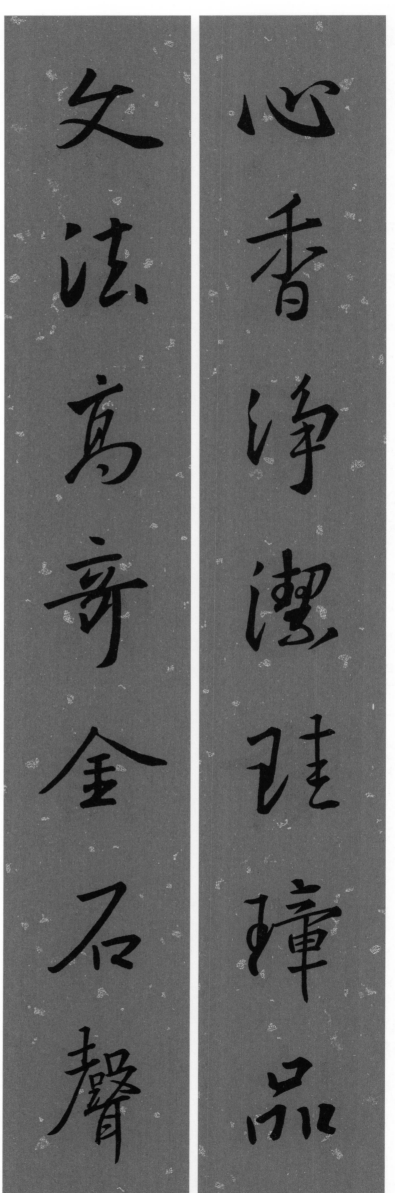

心香淨潔珪璋品

文法高奇金石声

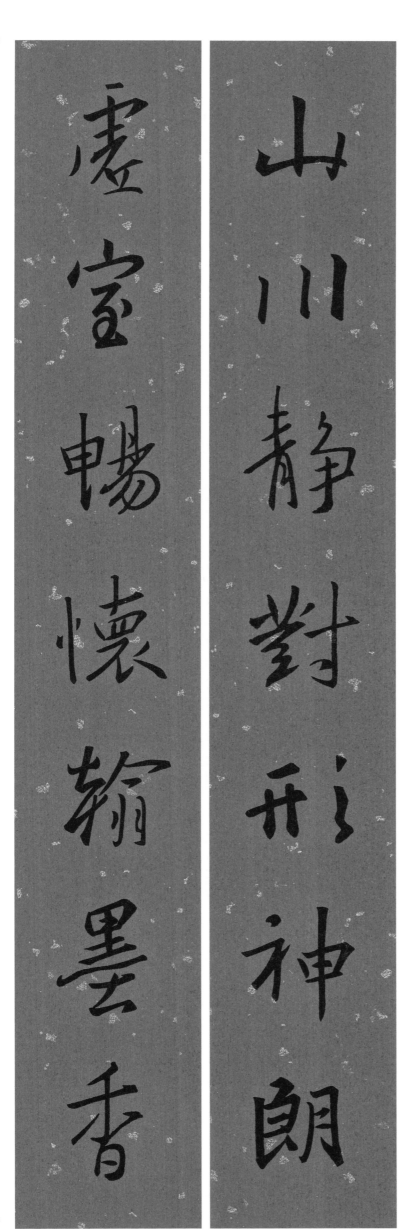

山川静对形神朗　虚室畅怀翰墨香

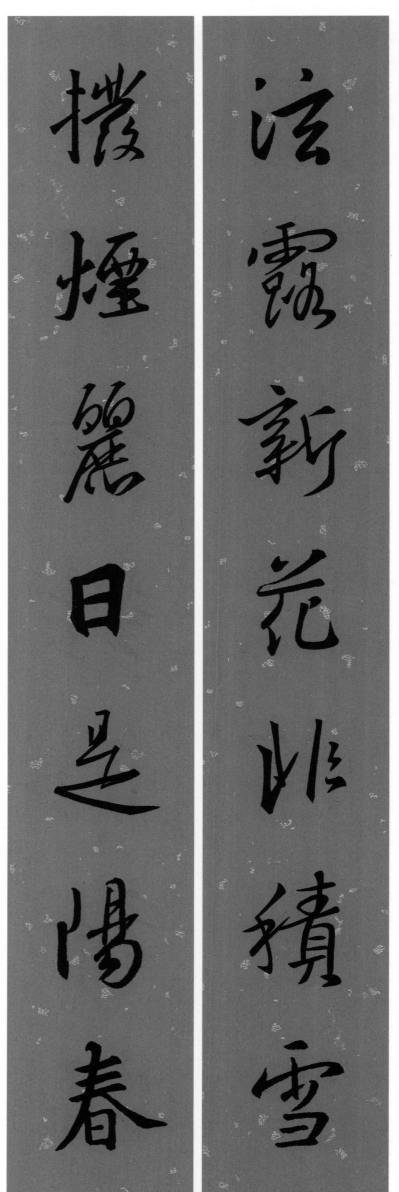

泫露新花非积雪　拨烟丽日是阳春

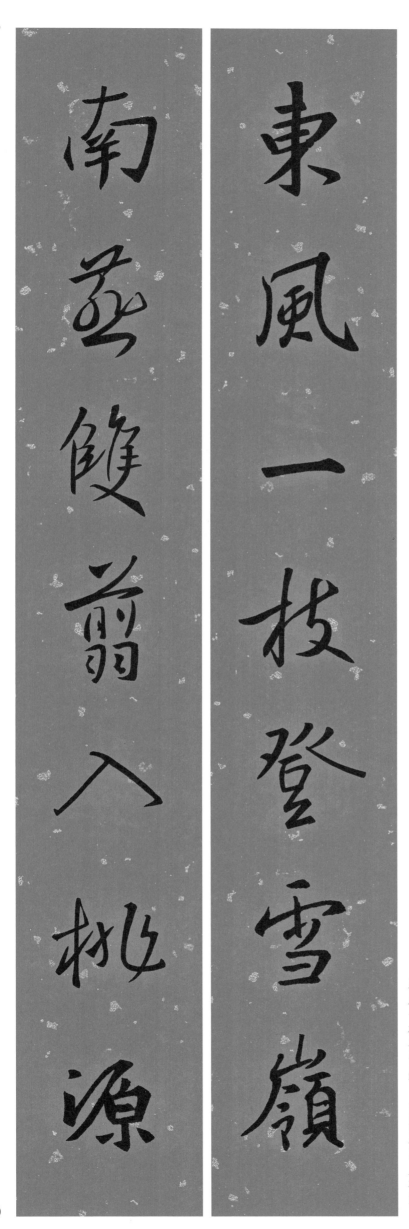

东风一枝登雪岭　南燕双翦入桃源

东风一枝登雪岭
南燕双翦入桃源

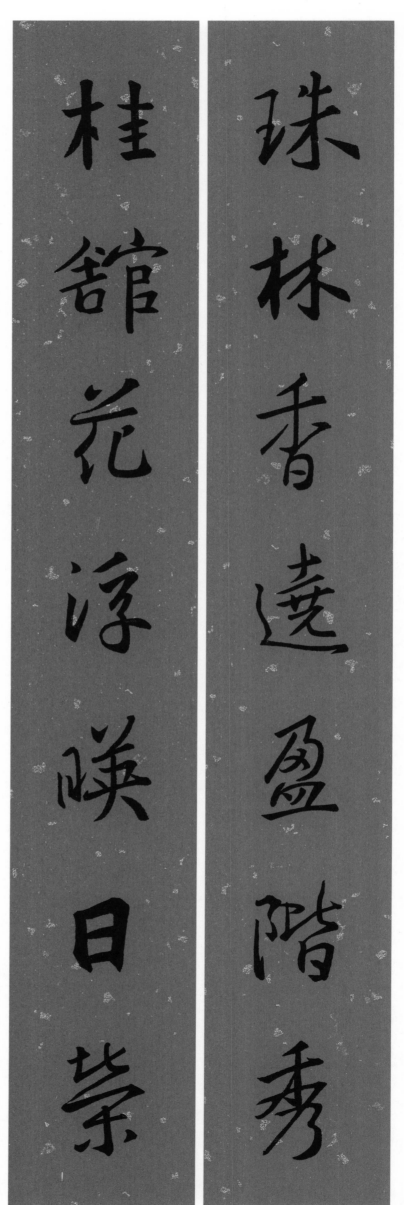

珠林香绕盈阶秀　桂馆花浮映日荣

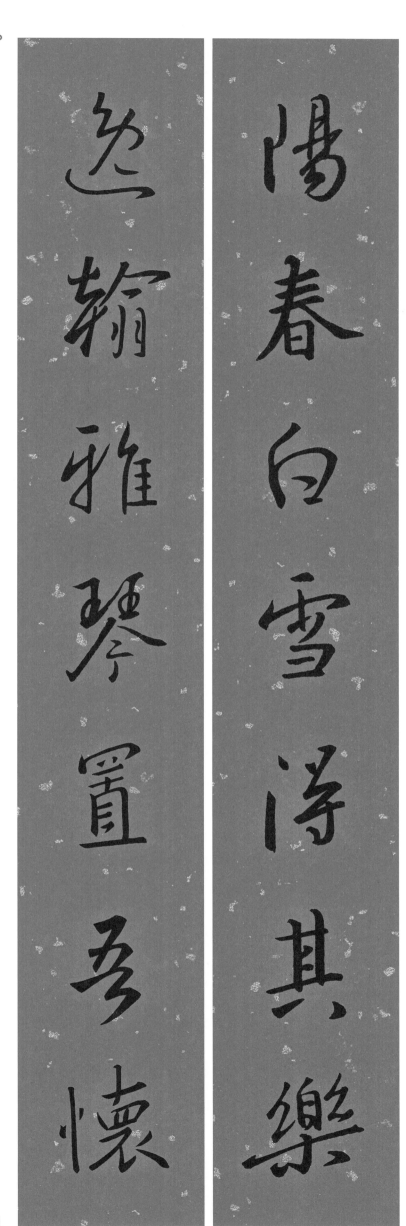

携春白雪得其乐

逸翰雅琴置吾怀

阳春白雪得其乐　逸翰雅琴置吾怀

探賢妙門得諸法

精窮奥業廣其文

探賾妙门得诸法　精窮奥业广其文

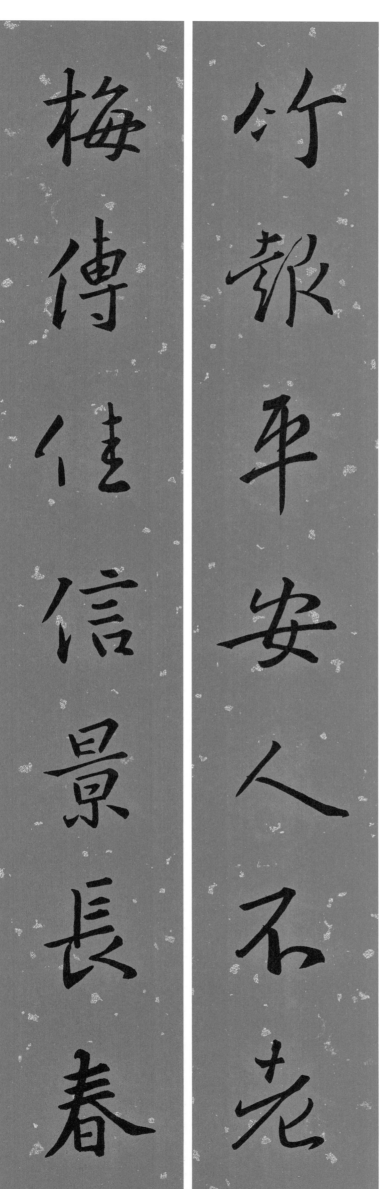

竹报平安人不老
梅传佳信景长春

竹报平安人不老　梅传佳信景长春

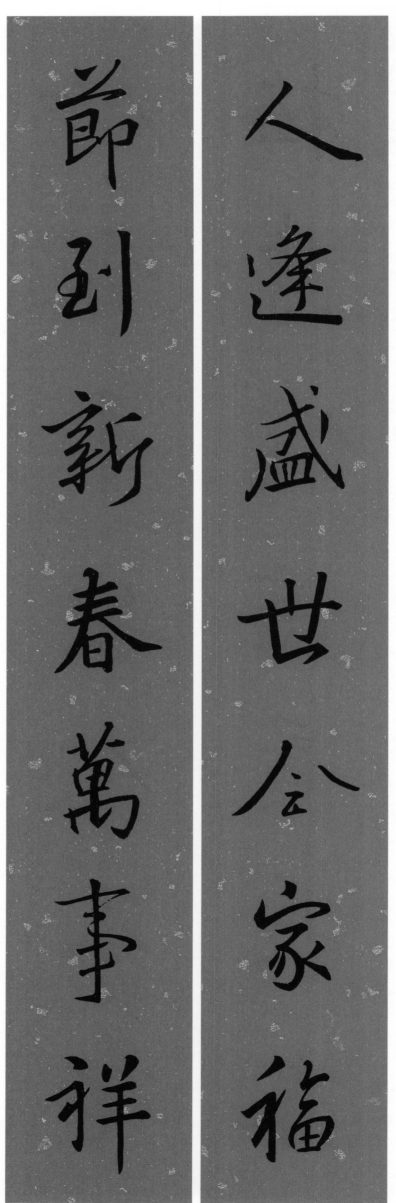

人逢盛世全家福

节到新春万事祥

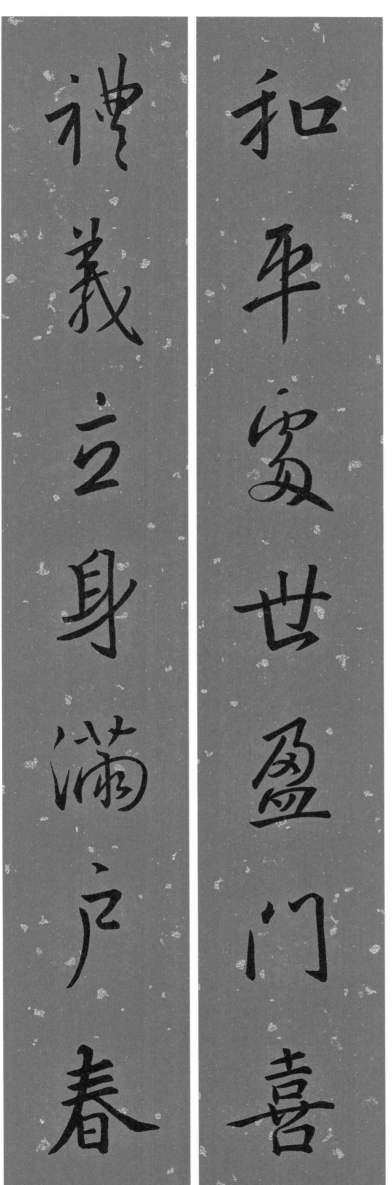

和平处世盈门喜　礼义立身满户春

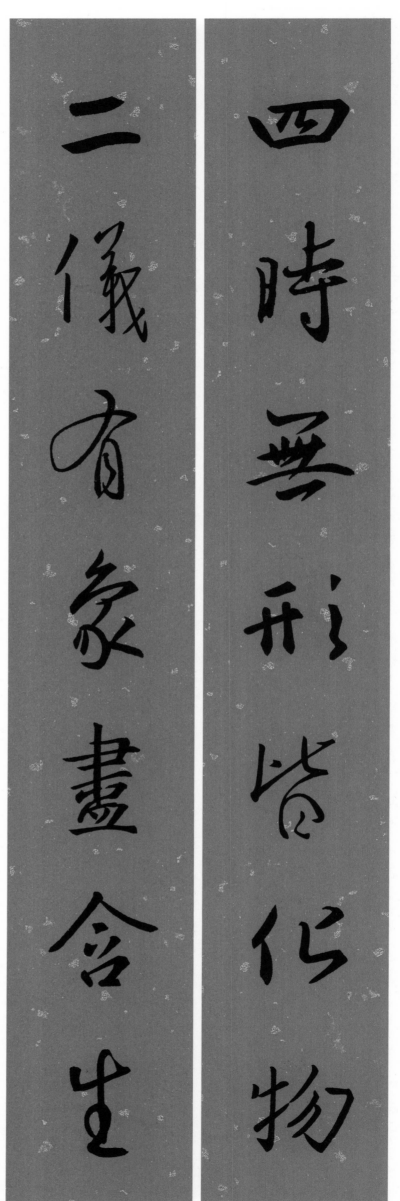

四時無形皆化物

二儀有象畫含生

四时无形皆化物　二仪有象尽含生

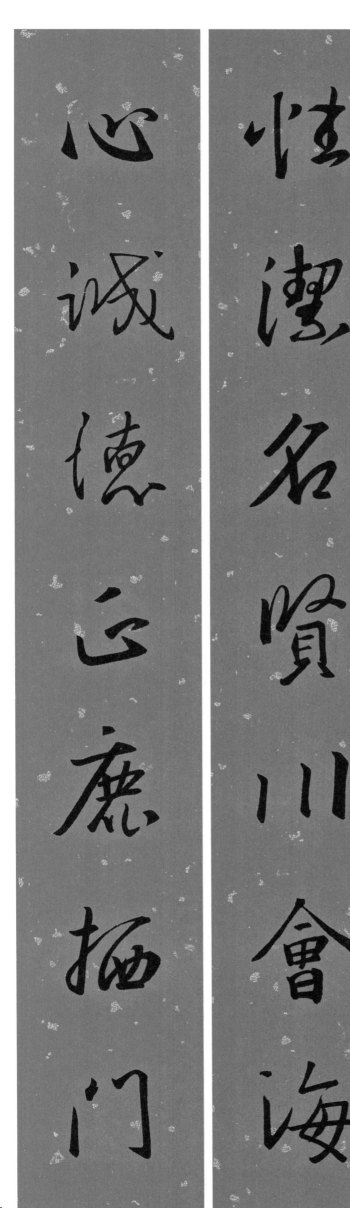

性洁名贤川会海 心诚德正鹿栖门

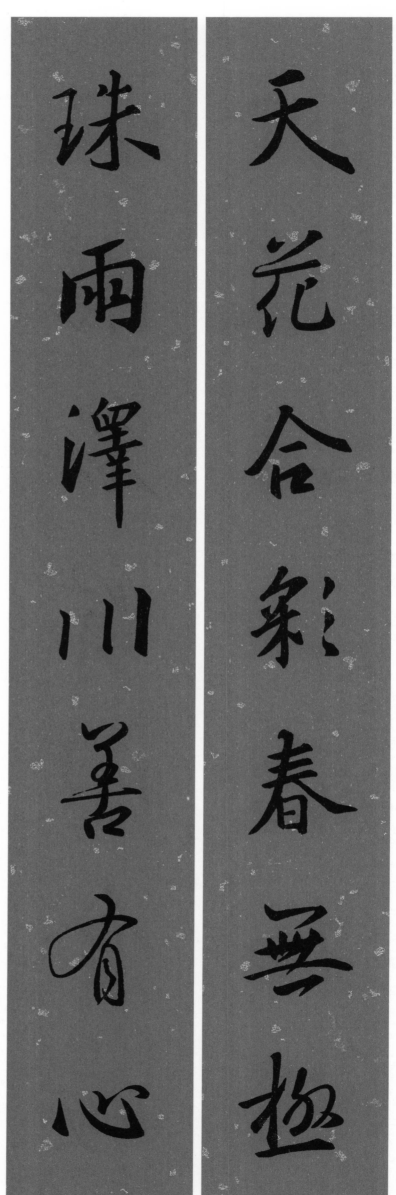

天花合彩春无极　珠雨泽川善有心

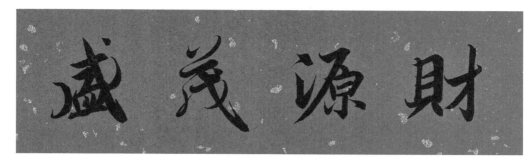

财源茂盛

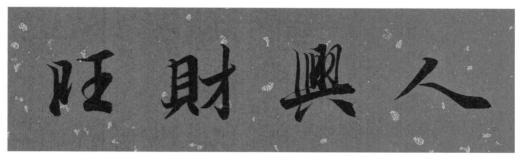

人兴财旺

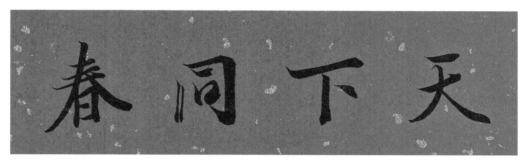

天下同春

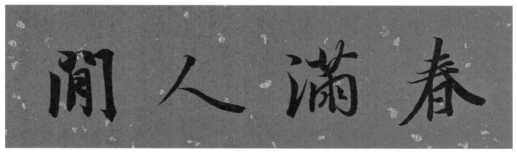

春满人间

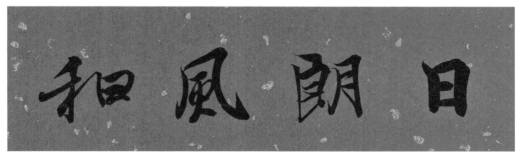

日朗风和

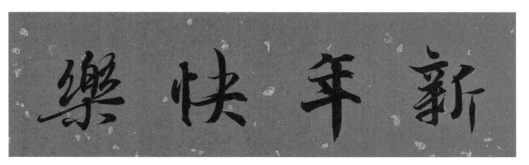

新年快乐

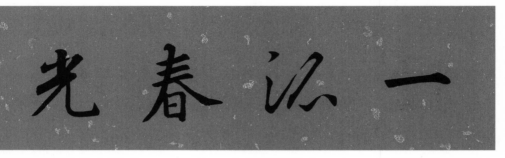

小康之家

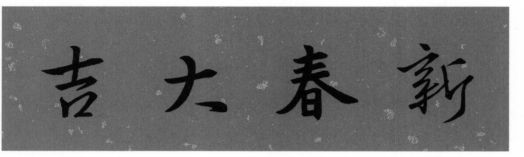

一派春光

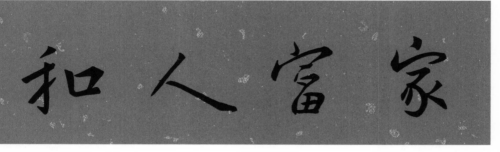

新春大吉

家富人和

世盛业昌

五谷丰登

恭喜发财

一门吉庆

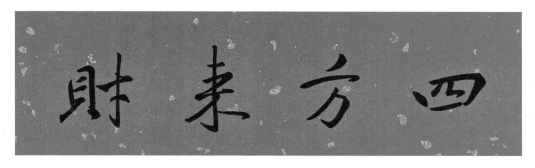

四方来财

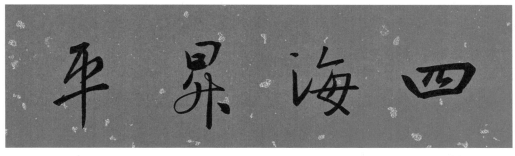

四海升平

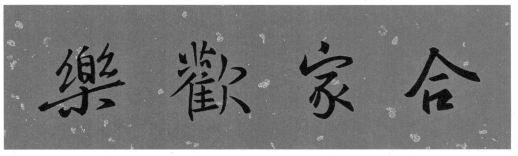

合家欢乐

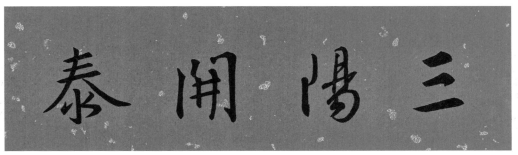

三阳开泰

江山万年

长春不老

惠风和畅

瑞气临门

百业俱兴

九州同庆

辞旧迎新

千秋大业

万象更新

万事如意

喜迎新岁

春满乾坤

五福盈门

大地祥和

人寿年丰

国泰民安